Fior de battaglia d[e] Ciuida d'Ostria che fo di miss[er] Benedetto de la nobel casada deli liberi da premerias d[e] la dyocesi d[e]llo patriarchado de Aquilegia in sua conventu uolse imprender ad armicare arte de combatter i[n] sbarra

De lança, açça, spada e daga, e de abraçare a pe e a caual lo, in arme e sença arme.

Anchora uolse sauere tempere di ferri. E fatece d[e] caschuna arma tanto a defendere quanto ad offendere e maxima mente chose de combatter a oltrança.

E anchora altre chose merauegiose e oculte le quale a pochi homini del mondo sono palese. E sono chose uerissime e d[e] grandissima offesa, e de grande deffesa, e chose che no se po fallare tanto sono lice a fare. La quale arte e magisterio che ditto di sopra. E lo ditto fiore sia imprese le ditte chose da molti magistri todeschi. E e di molti italiani in piu puincie e i molte citad cu grandissima e cu grand spese.

E p la gratia di dio da tuti magistri e scolari. E e in corte di grandi signori, principi, duchi, marchesi e conti, chaualieri e schudieri in tanto a impresa gista arte. E che lo ditto fiore a stado piu e piu uolte richesto da molti signori e chaualieri e sthudieri p imprender del ditto fiore si fatta arte darmizare e d[e] combatter i[n] sbarra a oltrança, la quale arte elle a mon strada a piu stri ytaliani e todeschi e altri grandi signori che ano de budo combattere i[n] sbarra. E e ancho ad infiniti che non ano debu do combattere. E e de alguni che

sono stadi miei scolari che ano dbudo cobatter i[n] sbarra. E de quali alchuni qui ne firo nome e memoria. E como de loro si fo el nobele e gagliardo cha ualiero misser piero del verde el qle debea conbattere cu misser piero d[e]la corona, iquali forono ambi doy todeschi. E la bataglia debea esser a perosa. E anchora alo ualoroso chaualliero misser nicolo borsicano thodesto che debea cobatter cu nicolo inghilese, lo campo fo dado ad imola. E anchora al notable ualoroso e gagliardo chaualliero misse baleazo di captani di grimello chiamado di mantu che debea cobatter cu lo ua loroso chaualliero misser bucichar do de frança, lo campo fo a padua. E anchora al ualoroso sthudiero lan calotto da becharia de pauia el qle se in punti de lança a ferri mola di a chauallo contra lo ualente ca ualliero misser baldassaro todesho, iquali ad ymola debea cobatter i[n] sbarra. E anchora al ualoroso schudiero coanino da bayo da mi lano che se in pauia in lo castello contra lo ualente schudiero sram todesto tre punti di lança a ferri moladi achauallo. E e poy se a pe tre colpi d[e] açça e tre colpi d[e] spada e tre colpi di daga i[n] presença del nobilissimo principo e signore mis ser lo ducha di milano e d[e] madona la duchessa e altri infiniti signo ri e donne. E anchora al caute loso chaualliero misser açço da castell barcho che debea bria uolta cobatter cum cuanne di ordelaffi. E e unaltra uolta cu lo valente e boy chaualliero misser iacomo da boson, el campo debea esser al piasere delo signore ducha di mi lano, di questi edaltri iquali io fiore o magistrad io soy molto contento p che io soy stado ben rimu nerato e o habudo lonore elamore di miei scolari e di parenti loro. E digo anchora che questa arte io lo mostrada sempre oculta mente si che no gle sta presente alchuno

al amostra se no lu scolaro. et alchuno so dis-
creto parente. e se pur alchuno altro gle sta
p graça o p cortesia. cu sagrameto gli sono
stadi pmetendo a fede de no palentare alchun
cosso uiçudo da mi fiore magistro. ¶ E ma-
sorma mente me o guardado da magistri ser-
midori. e da suoy scolari. E loro p inuidia çoe
gli magistri mano conuidado açugare a spade
di taglo e di punta in çuparello darmare
sençaltrarma saluo che vi paro di guanti
de camoça. e tutto questo estado p che io no
o uoglido praticar cu loro. ne o uoglido in-
segnare niente di mia arte. ¶ E questo ac-
cidente e stado. v. uolte che io son stado re-
quirido. ¶ E. v. uolte p mio honore ma
conuegnu çugare in luoghi strany sença
parenti e sença amisi no habiando sfança
i altruy. se non in dio. in larte. e in mia
fiore. e i lamia spada. ¶ E p la graça di
dio io fiore son rimaso cu honore. e sença lesi-
one di mia psona. ¶ Anchora yo fiore diseua
a miei scolari che debean cobatter in sbarra
che lo cobatter i sbarra e asay asay di menore
piculo che a cobatter cu spade di taglo e di pun-
ta in çuparello darmare. po che chului che
çuga a spade taglenti vna sola couerta che
falla i quello colpo gli da lamõte ¶ Et vno
che combatte i sbarra e ben armado. e po riçe-
uere feride asay. Anchora puo uincere la
bataglia. ¶ Anchora sic vnaltra chosa che
rare uolte de peruse misuno. p che si piglano
a presone. ¶ Si che io digo che uoria i anci
cobattere tre uolte in sbarra che vna sola uol-
ta a spade tagliete come soura detto ¶ E si
digo che lomo che de cobatter in sbarra esendo
ben armato. e sapiando larte del cobattere
e habiando li auantaçi chi si poy pigiare. se
ello no e ualente ello si uorave ben i pichare
ben che possa dire p la graça di dio. che camay
nisuno mio scolaro non fo pdente i asta arte
duy i ella sono sempre remasi cuy honore.
¶ Anchora digo io pdetto fiore che quest si-
gnori chaualliera e scudieri adsuy io mostra-
da questarte da cobattere. sono stadi cotenti
dlmio isegnare no uoglando altro che mi
p magistro. ¶ Anchora digo che nessuno
di miei stolai i speciale li sopdetti no aue may
libro in larte de cobattere altro che a misser
galeaço da mantoa. ¶ Ben chello diseua che
sença libri no sara camay nisuno bon ma-
gistro ne scolaro i questarte. ¶ Et io fiore
lo confermo uero. che questarte e si longa
che lo no e almodo homo de si granda memo-
ria che podesse tenere amente sença libri la
quarta parte di questarte. ¶ Adoncha cu

la quarta parte di questarte no sapiado piu
no saria a magistro. ¶ Che io fiore sapiado
legere. e scriuere. e disegnare. e habiando
libri i questarte. e i ley o studiado ben xl.
anni o piu. Anchora no son ben pfetto magro
i questarte. ben che sia tegnudo di grandi signori
che sono stadi mie stolai ben e pfetto magro in larte
pdetta. ¶ E si digo che sio auesse studiado. xl. ani
i lece. i decretali e i midisina chome io studiado
in larte delarmiçare che io saria doctore i quelle
tre sciencie. ¶ Et i questa sciencia darmiçare
o habiuda grand briga cu fadiga e spesa desser
pur bon scolaro disemo altro. ¶ Cosidrando
io pdetto fiore che i questarte pochi almondo sen
trouano a saça. e uoglando che di mi sia fatta
memoria i elli. io faro vn libro in tuta larte
e de tutte chose le quale iso. e di ferri e di tempere
e daltre chose segondo lordene loquale ma dado
quellalto signore che sopra glaltri p marçial
uirtud mi piase piu. e piu merito di questo
di questo mio libro p sua noblita chaltro signõe
loquale uedessi may o ueder poro çoe el mio illu-
stro et excelso signore possente principo Nicc
lo Marchese da
Este. signore dela nobele cita di ferara di
Modena. Reço e parma recta. a chuy dio dia
bona uita. e uentura pspera cu uictoria degli
innisi suoy
Començamo lo libro segondo lordi
namento del mio signore marchese
e facemo che no egli manchi niente
i larte. che io mi rendo certo che lo
mio signore mi fara bon merito
p la sua grand noblita e cortesia. ¶ E començe
mo a labraçare loquale sie di doe rasone çoe
da stlaço. e da ira çoe p la uita cu ogni inçano
e falsita e crudelita che si po fare. E di quello
che si fa p la uita uoglo parlare e mostrare p
rasone. e maxima merce aguadagnar le pre
se chome vsança quado si combatte p la uita
¶ Lomo che uole abraçare uole esser auisado
cu chuy ello abriga. se lu copagno e piu forte
o sello e piu grand di psona. o selle troppo çouene
o uero troppo uechio. Anchora de uedere si ello
se mette ale guardie dabraçare. e de tutte
queste chose si e de puedere. ¶ E niente meno
meter se sempi o piu forte o meno forte ale pre
se dle ligadure. e senpi defender se dle presi
cel suo contraio. ¶ E se lo tuo inimigo e disar
mado attend a feri lo in li loghi piu doglosi
e piu piculosi çoe i glochi i lo naso i le tempie
sottol monto e in li fianchi. E niente meno
guarda si tu puo uegnire ale prese dle liga
dure o armado o disarmado che fosse luno e
laltro. ¶ Anchora digo che labraçare uole
auere. viiij. chose. çoe. forteça i pteça sauere

çoe saver prese avantiçad / savere far roture
çoe romper braçi e gambe / saver ligadure çoe
ligar braçi p modo chel homo non habia piu de
fesa ne se possa partire in sua liberta . saver
ferire in luogo piu piculoso . ¶ Anchora save
mettere vno in terra sença piçulo di si instesso .
¶ Anchora saver dislagar braçi e gambi p diversi
modi . ¶ Le quale tutte chose servuro e poro
depinte in questo libro de grado i grado chomo
vole larte . ¶ Noi avemo dito co che vole
labraçare / ora disemo delle guardie dabraçare
¶ Le guardie del abraçare si po fare p diversi
modi . e vn modo e migliore del altro / e
queste . viij . guardie so le migliore in arme / e
sençarme . avegna dio che le guardie non a
stabilita p le prese subite che se fano . ¶ Elli
primi quatro ayagisti che uedenti cu le coro
ne in testa / p queili si mostra le guardie del
abraçare çoe posta longa . e dente di cengiaro
le quale fano vna contra laltra . e poy fano
porta diferro e posta frontale luna icontra laltra .
¶ E queste . iiij . guardie pon fare tutte chose
che denança sono ditte del abraçare in arme
e sençarme . çoe prese eligadure erotur'e ço
¶ Ma bistogna fare p modo che le guardie se
cognosta delli ayagistei zugadori / elli stolati
di zugadori / elli çugadori de ayagei / e lo reme
dio del cotraio . ben che sempo lo contruo e posto
dredo al remedio . etal uolta lo remedio dredo
o dredo tutti li soy zogi . e di questo fastemo chia
reça . ¶ Noi disemo che acognoso le guar
die o uero poste e ligiera chosa / prima che le
guardie ano lor arme in mano luna cotra
laltra . enoy si techano luna cu laltra ¶ E
stano auisade e ferme vna cotra laltra p uedere
co che lo compagno uol fare . ¶ E queste sono
chiamad poste ouero guardie ouero primi
ayagei dela batagla . ¶ E questi portano
corona itesta p che sono poste ilogo e p modo
difare grande defesa cu esso tale aspetare .
¶ E sono prinçipio di quellarte çoe di quellate
delarma cu laquale li ditti ayagei stano i
guardia . ¶ Etanto e adire posta che guar
dia . ¶ E guardia e tanto adire chelomo se
guarda . e se defende cu quella / de le feride
del suo imigo . ¶ E tanto e adire posta
che modo de apostar lo inimigo suo p offen
derlo sença piculo di se instesso . ¶ El altro
ayagio che seguita le . iiij . guardie . uene
ad ensire de le guardie . e si uene adefenderse
dun altro zugadore cu gli colpi che esseno de
le . iiij . guardie che sono denança . E questo
ayagistro porta anchora corona . e si e chia
mado segondo ayagro . ¶ Anchora sie chia
mado ayagro remedio p che ello fa lo reme
dio che no gli siano dade de le ferid ouero
che no gli sia fatta inuiria in quellarte

che sono le ditte poste ouero guardie ¶ E
questo segondo çoe rimedio sia alguni zugadori
sotto di si iquali zugano quelli zogi che poria zugare
lo ayagro che dauanti çoe lo rimedio pigliando quel
la couerta ouero presa che fa lo ditto rimedio . E
quest zugadori portarano vna diuisa sotto lo zino
chio . E farano questi zugadori tutti li zoghi de lo
rimedio i sin tanto che si trouara vn altro ayagro
che fara lu cotraio delo rimedio e di tutti suoi zu
gadori . ¶ E perço chello fa cotra lo rimedio e cotra
soy zugadori . ello portera la diuisa de lo ayagstro
rimedio e d soy zugadori çoe lacorona in testa e la
diuisa sotto lo zinochio . E questo ve chiamado
ayagro terço . e de chiamado contruo p che sara d
gli altri ayagei co ad soi zogi . ¶ Anchora digo che
in alchuni logi in larte si troua lo quarto ayagro
çoe ve che fa cotra lo terço ve . çoe lo contruio
delo rimedio . E questo ve . e lo ayagro quarto
chiamado ayagro quarto . ¶ E de chiamado d
contruo ¶ Ben che pochi zogi passano lo terço
ayagro in larte . ¶ E si piu siy fano / se fa
cum piculo . E basta di questo ditto . ¶ Como
noy auemo parlado qui dinanci de le guardie
dabraçare / e del segondo ayagistro çoe del reme
dio e deli soi zugadori / E del terço ayagro chio
al segondo ayagro e asoy zugadori . E del quito
ayagro che chiamado contra contruo / chosi come
questi ayagei e zugadori ano a regere larte da
braçare in arme e sença arme / chosi ano gsti
ayagei e zugadori aregere larte de la lança cu
le lance e loro guardie ayagri e zugadori .
¶ Et p lo simile cu la Azza . e cu la spada duna
mano e de doy mani . E p lo simile cu la daga .
¶ Si che p effetto questi ayagei e zugadori detti
dimanci cu le insegne loro e diuise ano aregere
tutta larte darmizare ape ediconallo larme
e sençarme ¶ Segondo chelli fano in lo zogho
del abraçare . ¶ E questo sintende solamente
po che chosi bistogna esser guardie e ayagistei
in le altre arte e rimedy e contrary come
in larte de abrazare aço che lo libro si possa li
cera mente intendere . ¶ Ben che le rubriche
e le figure . eli zoghi mostrarano tutta larte
si bene che tutta la si pora intendere . ¶ Ora
atendemo ale figure depinte e alor zoghi
e aloro parole le quale ne mostrara la ueritad .

Io son posta longa e achosi te aspetto. E in la presa
che tu mi uoray fare. Lo mio brazo drito che sta
merto. Sotto lo tuo stancho lo mettero per certo.
E intrero in lo primo zogho de abrazare. E cu tal
presa in tra ti faro andare. E si aquella presa mi
uenisse a manchare. In le altre prese che seguen
uignuro intrare.

In dente di zenghiar contra ti io uegno. Di
romper la tua presa certo mi tegno. E di ques
ta istro, e in porta di ferro intreio. E p metter
te in terra suro apurechiado. E si aquello cho
ditto mi falla p tua defesa. per altro modo cer
chero di forte offesa. Coe cu roture ligadure
e dislogadure. In quello modo che sono depente
le figure.

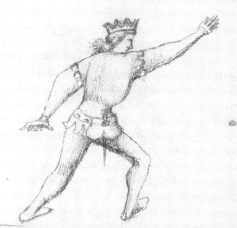

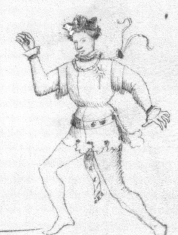

In porta di ferro io ti aspetto senza mossa. per
guadagnar le prese atutta mia possa. Lo zogho
de abrazare aquella e mia arte. E di lanza, azza
spada, e daga o grande parte. porta di ferro son
di malicie piena. chi contra me fa sempre gli do
briga e pena. E ati che contra mi uoy le prese
guadagnare. Cu le forte prese io ti faro i terra
andare.

Posta frontale son p guadagniar le prese.
E in questa posta uegno, tu me farai offese.
Ma io mi mouero di questa guardia. E si izegno
ti mouero di porta di ferro. peso ti faro stare
che staresti i inferno. De ligadure e roture ti
faro bon merchato. E tosto si uedera chi auera
guadagnato. E le prese guadagnero se no saro
smemorato.

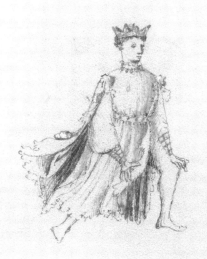

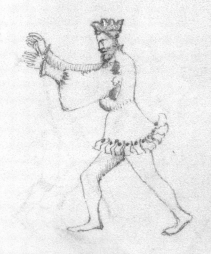

Questo sie lo p[ri]mo zogho de abrazare. e ogni guardia
dabrazare si po p[ro]uare i[n] questo zogho. e i[n] questa presa
zoe. pigli cu[n] la man stancha lo suo brazo dritto i[n] la
piegadura del suo brazo dritto. ela sua dritta mano
mettri chosi dritta apresso lo suo cubito. e poy subito fera
la presa del segondo zogho. zoe pigilu i[n] quello modo
e dagui la uolta ala p[er]sona. E per quello modo. o ello an
dara i[n] tra. ouero lo brazo gli sera dislogado.

Lo Scolaro del p[ri]mo magistro si digo che son certo d[e] zitar
questo i[n] tra. o rompere suo brazo sinistro. ouero dis
logare. E se lo zugadore che zogha cu[n] lo magistro p[ri]mo
leuasse la man stancha de la spalla del magisro p[er] far altra
defesa. subito io che son i[n] suo sca[m]bio lasso lo suo
brazo dritto cu[n] la mia man stancha. piglio la sua
stancha gamba. ela mia man dritta gli metto sotto
la gola p[er] mandarlo i[n] tra o questo che uedeti depento
lo terzo zogho.

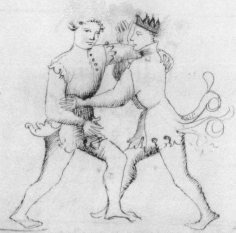

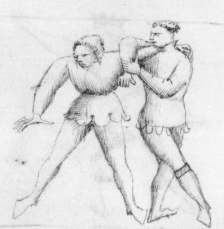

Questo scolaro che denanci de mi dise ben lo uero
che de la sua presa conuene che uegna i[n] questa per
metterlo i[n] tra ouero dislazarglli brazo stancho. An
chora digo che se lo zugadore leuasse la man stancha
de la spalla del magro che lo magisro. che lo magisro
ruuaria al terzo zogho simile mente chomo uedeti de
pento. Siche p[er] lo p[ri]mo zogho e p[er] lo segondo che uno p[er]
zogho. ello magro lo manda i[n] tra cu[n] lo uolto. elo
terzo lo manda cu[n] le spalle i[n] terra.

Questo e lo quarto zogho de abrizare che lizicro se
lo scolaro po metter Lo zugadore i[n] tra. E se no[n] lo
po mettere p[er] tal modo i[n] terra. ello zerchera altre zaj
e presi como si po fare p[er] diuersi modi chomo uederi
al dredo noy depento. che posseti ben sauere che gli
zoghi no[n] sono eguali ne le prese rare uolte. e p[er]
chi u[a] a bona presa se la guadagni piu presto chel
po. p[er] no[n] lassare auantazo al nimigho suo.

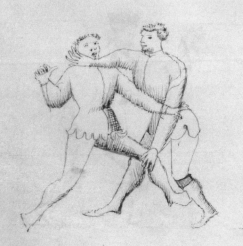

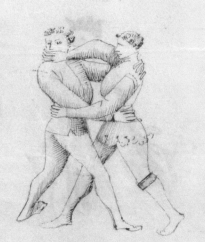

Questa presa che o a la mia mano dritta i la tua
gola, io te fazo portare doglia e pena, e p quello tu
andaray in tra. Anchora digo che se ti piglo a la
mia mane mancha sotto lo tuo stancho zinochio
che faro più certo de mandarte in tra.

Io son contraio del .v. zogo denanci a pso. Esi digo
che se a la mia mane druta levo lo suo brazo d la
sua mane che al volto mi fa impazo, faro gli dar
uolta p modo chio lo metero in terra, p modo che
uedeti qui depento, ouero che guadagnaro presa
oligadura, e de tuo abrazar faro pocha cura.

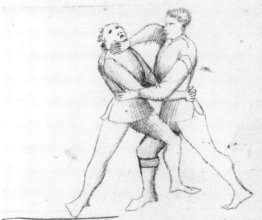

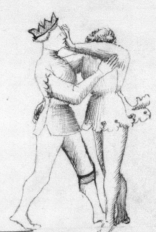

Per la presa chio guadagnada al modo che io
te tegno, de terra te levero p mia forza, e sotto
gli mei piedi te metero p ma co la testa che co
lo busto, e contrario nõ mi farai che sia iusto.

Lo dedo polco te tegno sotta la tua orechia che
tanta doglia senti p quello che tu andarai in terra
senca dubito, ouero altra presa ti faro oligadura
che sara più fiera che tortura. Lo contraio che fa lo
questo zogo sotra lo quito quello che gli metti la ma
no sotto lo chubito, a quello si po far a me tal con
traio senca nessuno dubito.

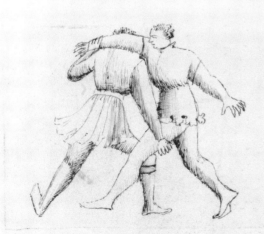

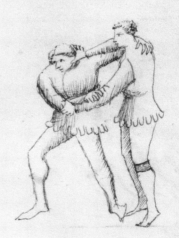

Tu mi pigliasti di dredo p butarme in tra
e p questo modo io son voltado. Se io nō te butto in
terra tu nai bon merchado. Questo zogho sie vn
partido, chosi tosto sara fatto chel contrario sara
falluto.

Questo sie vn zogho da Gambarola che nō
ben segura chosa nel abrazare. E se alguno
pur vol fare la gambarola, faza la cū forza
e presta mente.

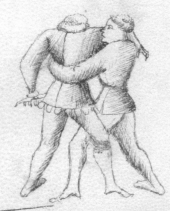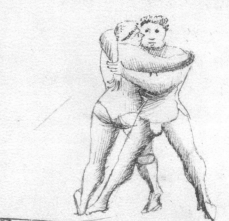

Questo sie vn partido, e sie vna strania presa
a tegner vno a tal modo che nō se po defendere.
Lo contrario sie che quello che tegnudo, vada al
piu tosto chel po apresso l muro o altro ligname
e volti se p modo chello faza a choluy chelo tene
romper la testa e la schena i lo ditto muro ouero
ligname.

De questo fiere lo copagno cū lo zinochio in gli
choglioni p auere piu auantazo di sbaterlo in
tra. Lo contrario sie che subito che lo copagno
tra cū lo zinochio p ferirlo in gli coglioni, chelle
debia cū la man dritta pigliare la ditta gamba
sotto lo zinochio e sbaterlo in terra.

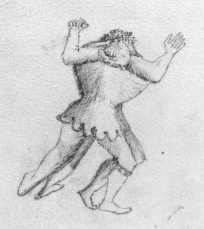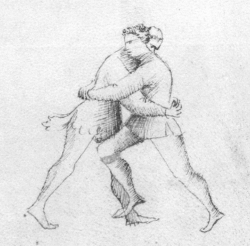

Ecco che tu me ha pigliado cu li toi brazi i
de sotto gli miei / trambe le mie man te fermo
in lo uolto . E si tu fossi ben armado / cu questo
zogho io saria lassado . Lo contrario di questo
zogho sie che si lo scolaro che uen inzureado del
zugadore i lo uolto metta se li sua man dritta
sotto lo cubito del zugadore çoe del brazo sinistro
e penza lu forte , e lu scolar rimara i sua libertà

Lo contrario del xiiij. io fazo . Le soy mani del mio
uolto sono partide . e per lo modo ch'io lo preso e si lo
tegno . O ello non ua in terra prendero grande dis-
degno .

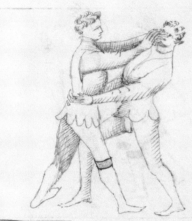

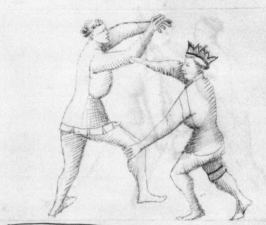

Se tu pigli uno cu trambe li toy braci de sotto
uai cu le toy mane al suo uolto segondo uedi che io
fazo e mazor mete sello e disto uerto lo uolto .
Anchora puo tu uegnire in lo terzo zogho de Abra-
çare .

Io son lu contrario dello xiiij. zogho e d'zaschuno
che le mane me mette al uolto in zuto d'abraçare . Li
dedi polisi io metto i lochi soy sil uolto suo itriuo dis-
coperto . E si ello e coptol uolto , io gli do uolta al cubito
o presa oligadura io fazo subito .

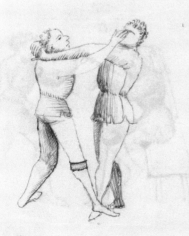

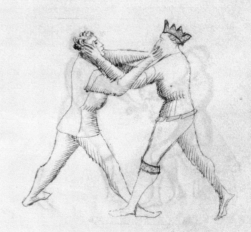

Guarda che cū vno bastongello io te tegno p lo collo ligado. E in terra ti vaglio butare, pcha braga p questo ho a fare. Che se io te volesse pego trattare in la forte ligadura te faria entrare. Ello contrario nō mi poriss fare

Stu fossi ben armado in questo zogo piu tosto te faria. Considerando che to preso cū vno bastonçello tra le gambe. tu sta acauallo epocho ti po durare che cū la sthena ti faro versare.

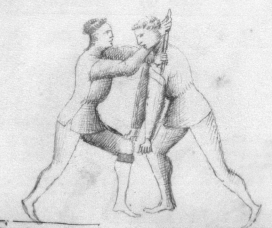 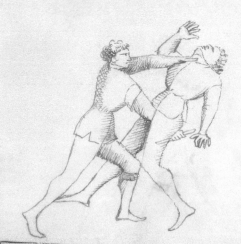

Del sesto Re che rimedio di daga e contra per questo modo cū sua daga di quello son scolaro. E suo honore fazo tal couerta cū questo bastonçello. E subito mi levo in pe, e fazo gli zoghi d'l mio magistro. Questo che fazo cū lo bastonçello volsaria cū vn se capuzo. El contraio d'l mio magro sie mio contraio.

Del octavo Re che rimedio io fazo questo zogo. E pur cū questo bastonçello fazo mia deffesa. E fatta la couerta io in pe mi diazzo. Eli zoghi d'l mio magro posso fare. E cū vno capuzo ouero vna corda te faria altretale. El contrario che del mio magro sie mio.

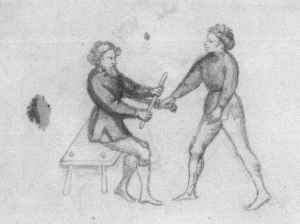 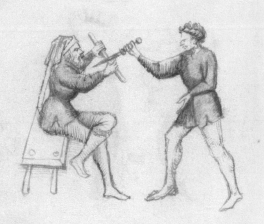

Queste zinque figure sono le guardie de la daga. e tale e bona in arme. e tale e bona senza senza arme. E tale e bona in arme e senza arme. e tale e bona in arme e non senza arme E tutte queste noy dechiaremo.

Io son tutta porta di ferro e son sempia. e son bona in arme e senza. per che io posso rebatter e far cu presa e senza. E posso zugare cu daga e senza e far mie couerte.

E son tutta pota di ferro e son dopia. e son bona in arme e senza. e pur megliore son d'arme che senza. e cu tal guardia no posso usar daga.

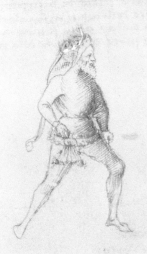

E son meza porta di ferro e son dopia incrosada. E son bona in arme e no senza p che no posso far longa couerta. e posso couerir di sopra e de sotto. d man dritta e de man riuersa cu daga e senza.

Io son mezana pota de ferro cu la daga in mano e son dopia. e la meglore e la piu forte d'tutte le altre. e son bona in arme e senza. e posso couerir de sotto ed sopra e ogni pte.

E son tutta porta di ferro cu li brazi incrosadi e son dopia. e son i forte forteça. em arme io son bona e forte. E senza arme io no son sufficiente p che non posso couerir longo.

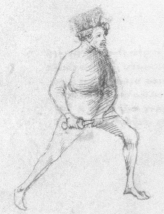

Del cortello piculoso che zaschun de luy
dubito. librazi le man elle chubito dercotra
quello va di subito. A far questo cinque
chose in sempre sera. Roc tor la daga esferir
rompere li brazi e ligarglie meterlo in terra
E si di questi cinque zoghi uno laltro no abandona
Chi sa deffender si guarda la psona

Defendente posso ferire la testa el corpo del cubito in
fine ala sumita dela testa. Edel cubito in zo no ho figu
ra liberta sença piculo tanto. et di questo ferire mi
dubito.

Dela parte reuersa si po ferire
del cubito in fin ale temple dela tes
ta. E sono chiamadi colpi mezani
E quelli colpi da riuerso. non se pon
fare stando parechiado de stare co
uerta cotral suo nimigho.

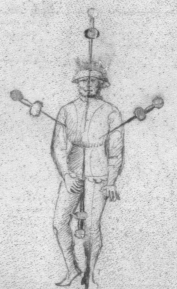

La dritta parte po ferire e po
couerire seltoe di bisogno. e po
ferire delli cubiti in fin ale tepie
dela testa. e piu figura mente
dela parte dritta che dela riuersa.

La daga che ua p mezo uerso la tua testa
po ferire in fin sotto lo petto. e no piu certo.
E sempo cu la mane stancha po andar colito.

Io son la nobele arma chiamada daga che d zogho stretto. molto
son vaga. E chi cognosce mie malitie e mia arte. degni sotile
armizare auera bona parte. E p finir subito mia crudel bata
gta. no e homo che cotra me uaglia. E chi me uederi in fatto
darmizare. Couerte e punte faro cu lo abrazare. E toragli la
daga cu roture e ligadure. E cotra me non ualera arme ne
armadure.

Per che io porto daga in mia mane dritta, io la porto p mia arte ch'ella o ben meritada, che zaschun che me trara di daga, io g'la toro di mano. E cu quella lo sauero ben ferire, po che lo pro e contra del tutto so finire.

Per gli brazzi rotti ch'io porto, io voglio dir mia arte, che questa senza voler mentire, che assay no rotti e dislazadi in mia uita, e chi contra mia arte se mettera voler fare, tal arte sempre io son p voler usare.

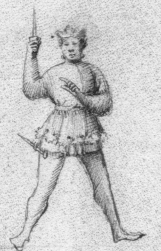

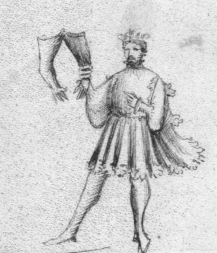

Io son magro de auere e anche di serare, zoe gli brazi achi contra mi uol fare, io lo mettero d'grand brige e stente p modo che le ligadure e rotture sono de pente. E p zo porto le chiaue p insegna, che tal arte ben me degna.

Se domandauoy p che io tegno questo homo sotto gli mei piedi, p che angiara no posti a tale partito p l'arte dello abrazare. E p uittoria io porto la palma in la man dostra po che dello abrazare za mai no fo resta.

Io son primo magistro e chiamado rimedio, po che rimedio tato e adure che savere rimediare che no ti sia dado, e che posso dare e ferire lo tuo contrario i mi etто. E questa che meglo no si po fare, la tua daga faro andar in terra, voltando la mia mane aparte sinestra.

Cum mia daga intorno el tuo brazo daro una volta. E questo contrario la daga tu no mella auarai tolta. Anche ai questa volta chio fazo senza dubio io te la fichiro i lo tuo petto.

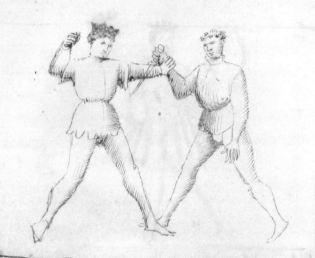

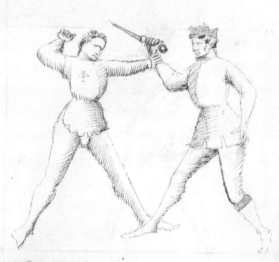

In la mezana ligadura to seratol brazo per si fatto modo che tu no mi poi fare alchun impazo. E se ti voglio stat tene in tra ami e pocha briga. e de fuzireme no ti dare fa diga.

Lo contrario del zogho che me dinanzi io lo fazo voy possi vedere a qual partido ilo posto. Compero gli lo brazo o sbatero lo in tra tosto.

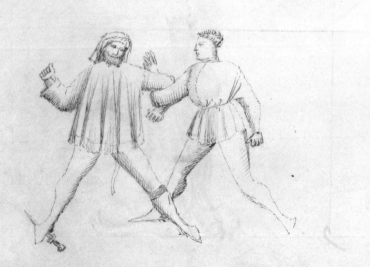

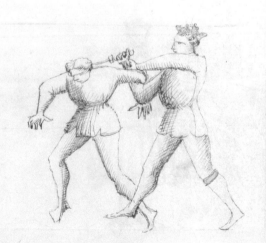

In bona chuuerta p tor ti la daga di mano. Anchora
p tal presa te porta ben ligare. E se io metesse la
mia man dritta sotto lo tuo dritto zinochio In
terra te faria andare. po che questarte ben la so
io fare.

Lo contrario del zogho che me denanzi i son p fare
Che tu no mi porai zitar in tra ne tor mi la daga Ne
anchora ligarme cha tu quiei lassare al tuo mal grado
o di mia daga subito sara mi caso do.

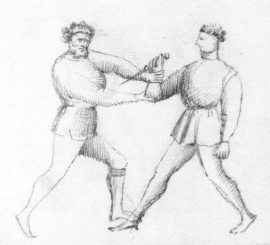

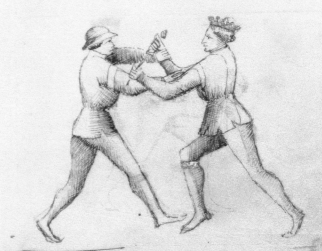

Questo sie un zogho senza alchun strario
e conuene che p forza lo zugador uada per terra.
e chello pda la daga lo scolaro como uedete. questo
che digo al zugador po fare. E quando lo sera in tra
altro ara aterminare.

Questo zogo sie pocho usado in larte di daga ma
pur e defesa e piu sauore che lo scolaro ai tal rebat
tere fatto i tal modo, fia ferire lo zugadore zoe lo suo
contrario in la chossa ouero in lo uentre.

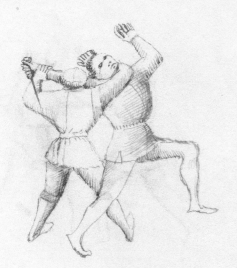

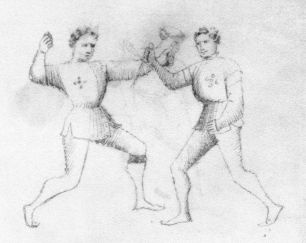

Io son contrario del primo Re di daga ditto Rimedio, che mal se romediare soy zoghi chi la sua mano stencha sa lassa piglare. E p tal presa cheo la daga in la schena gli posso fichare.

Anchora mi son contrario di questo pmo rmedio di daga, po che la presa che mi fa lo suo scolaro p tal modo lo ferro, e me conuengnera lassare. E si altri zoghi uora cotra me fare, lo cotrario gli faro senza nissun tardare.

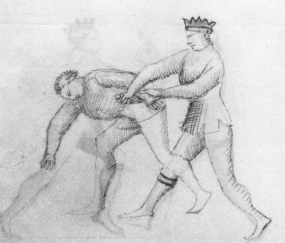

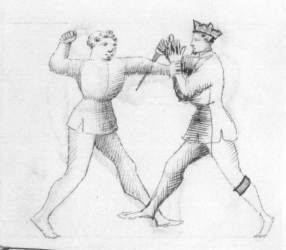

Questo e un contrario che no e mio, anche lo zogho di questo cotrario che sopra de mi, zoe lo segondo gtinio che ha ligada cu la sua daga la mano del compagno, che dise chel po fichare la daga in la schena al compagno e quello so zogho de luy ifacio. E ben che luy dise in la schena, e mi la metto in lo petto, z e piu suo zogho p che chosi po fare.

Io son scolaro del pmo Re e Rmedio. E cu questa presa ti uoglo tor la daga, e ligarte lo brazzo. Pero che no crezo che lo contrario tu mi sapi fare e po ti faro questo senza tardare.

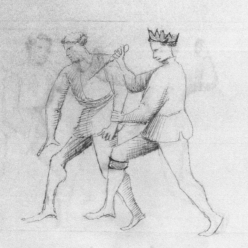

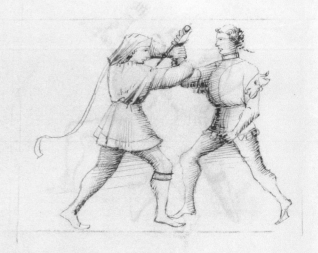

Lo contrario p questo modo ti fazzo che tu no mi torai la daga, ne mi ligara lo brazo. E mi e mia daga remaremo in libertate. E poi ti feriro in lo tassar che tu mi furay, p modo e maniera che defesa no averai.

Questa couerta si chiama piu forteza, e p co la fazo p podere cu parechi zoghi ferte impazo. E tal forza no mi poi tu anichilare, p che doy brazi ben po vno cotrastare.

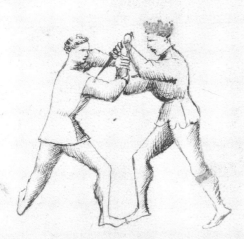

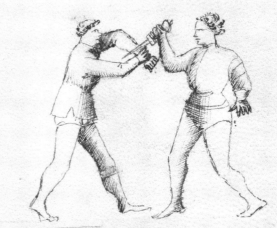

Questo el contraio di questo zogho che denanzi che chiamado piu forteza. E lo voltero cu la mia man stancha. Dada gli la volta a ferir lo no mi mancha.

Per bona presa che o ytra te fatta no mi falla che no ti rompa lo brazo sopra la mia mancha spalla. E poy cu la tua daga te poro ferire, e questo zogho no e miga da fallire.

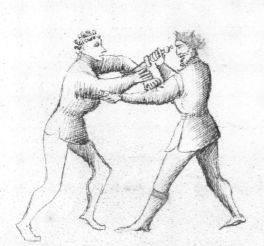

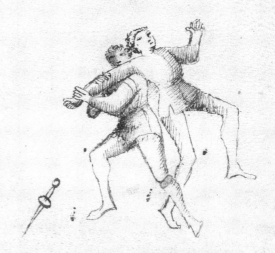

Per quello che al zogho che denanzi uolesti rom-
per sopra la tua spalla lo brazo, p quello zogho qsto
contrario ti fazo. Che p tal forza in terra te sbatero
p morto, azo che a mi ni altri piu mai fazi torto.

La daga di mane ti toro che son ben aparechiado,
e la punta ti traro in erto p apresso lo tuo cubito.
E quella poenir e firrote cum lei subito, p che
io no to possudo piegar lo brazo, tal tor di daga
io ti fazo.

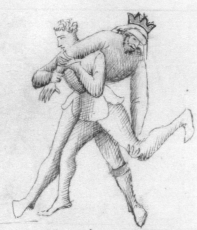

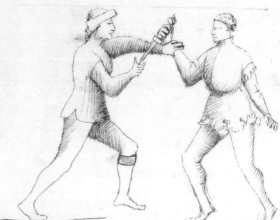

Lo contrario ti fazo del zogo che denanzi, p che
tu no mi togli la daga a si fatto modo. Faro de la
mia daga penzando te cu la mano mia stancha, lassaray,
e cu crudele punte te firiro cu tuo guay.

In terra del tutto ti conuien andare e defesa,
o uer contrario no poray fare. E la daga da ti faro
andar luntana, piu tosto che ti la pigliro in mano
po chio so questarte cu ogni ingano.

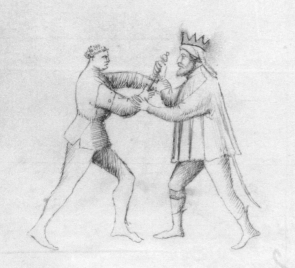

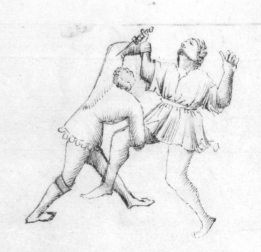

Ço che si disse nõ uen ogora fatto . Jo so lo cõtrauo
del soldaro che denanzi Lo qual e un grando matto, che
tanto o sapudo fare che la gamba ma couegnu lassare
e p questo modo gli metto la daga in lo uolto, p mostrar
chello sia matto e stolto.

Jo zogho cũ gli brazi crosadi p far li remedij che de
nanzi sono passadi . Esi noy fossemo trambi doy amadi
nõ curareu di far miglor couerta . p ui forte rimedio
di mi nõ porta corona . po chi posso zugare drutto e riuso
anchora merosare di sotto chome di sopra.

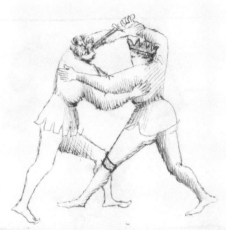 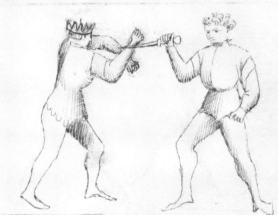

Lo contrario del Re che merosa denanci, io fazo
che cũ suo merosar nõ mi fara impaço, che tal penta
gli daro al chubito, che lo faro uoltare, e feriro lo su
bito.

Per questa presa che o tanto force, a zaschuno
crederia dar la morte . po che ti posso romper lo brazo
e posso te butar in terra . e si posso tor ti la daga
Anchora ti tegno in la soprana ligadura ligado . E de
queste quatro chose, de mi non saray liberado.

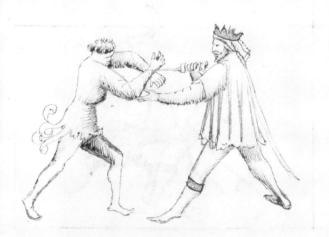 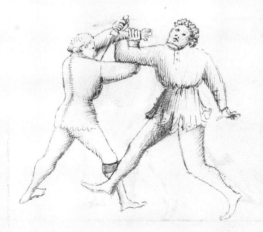

Io so lo contrario del zogho passado qui inanzi. Si
dico ch'io rompo cu(n) questa presa tutti gli soy quatro
zoghi detti denanzi. Ch'io mi po uedare che io non lo
sbatta in tra, p(er) la presa che o forte e fiera.

Eu comenzay zoghi forti di man riuersa, p(er) li
quali i(n)finiti ano lor uita persa. E li zoghi li me[i]
stolani seguirano pur p(er) la couerta qual io fazo cu(n) la
destra mano. Questo e un zogho lizero da fa(r)
per tal modo chostuy uaglio i(n) terra riuersare.

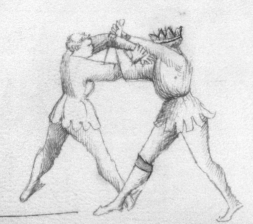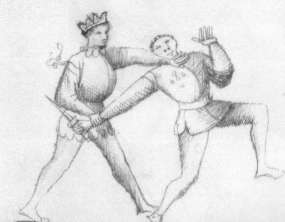

Per questo modo in terra saray zitado. E piu
sigura mente lo faria se fosse ben armado. Che
anchora desarmado no(n) mi poy far niente. E questo
ti faria s'tu fosse anchora piu possente.

Et tu uay in tra e lo brazo te dislogado p(er) l'arte del
mio magistro che m'e coronado. E nissu(n) contrario no(n) mi
poy tu fare. Che qui ti tegno p(er) far te piu stentare.

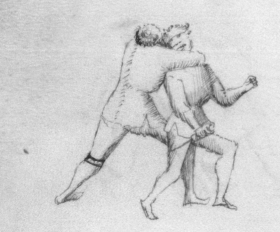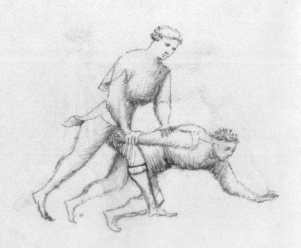

Questa e una presa laqual no a cotrario ne deffesa. E qui la daga ti posso tore. E a ligarte no me fadiga. Dislogarte el brazo, e no me briga. Partir no ti poy senca mia libertade. E guastar ti posso, a mia uoluntade.

La daga tu perdi p tal modo che ti tegno. E tolta ti la daga io ti posso ligare. E in la ligadura di sotto ti faro stentare. Quella che la chiaue del abrazare in quella ti uoglio ligare. E chi gli intra no gli po essire, po grande pene e stente gli conuen soffrire.

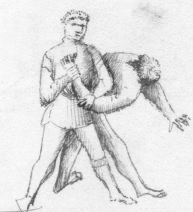

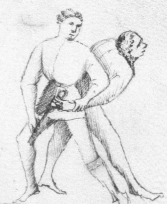

Questa e chiamada ligadura di sotto e la chiaue forte, che cum tal ligadura armado e disarmado se po dar la morte, che in tutti loghi picu loso po ferire. E di si fatta ligadura no po essire chi gli intra gli sta cu briga e cu stenta, segondo che sta uedi ne la figura dipenta.

Questo e lo contrario del terzo Re coe quello che zogha a may reuersa. Jo fatta cotra 'luy questa ligadura. Armado e disarmado ella e bona e sigura. E se un disarmado piglio in questo modo, questo gli la mane e anchora la disnodo dislago. E se doglia sotto gli mie pie lo faro inzenochiare. E io lo uoyo ferire, quello poro ben fare.

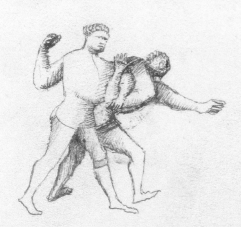

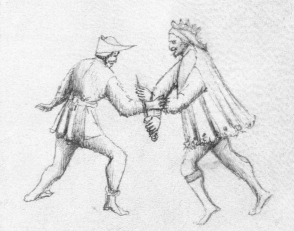

Io quarto magistro so chi zogho cū questa presa
cum simile che questa glimie scolari amolti farano
offesa. Est io mi uolto da parte dritta e nō ti lasso el
brazo. Io ti toro la daga e faro ti cū ley impazzo.

Questa e vna ligadura soprana che ben si serra
La daga ti posso tore e meter te in terra. Anchora lo
brazzo ti posso dislogare, si tu pigliassi cū la tua man
stancha la tua dritta, el mio contrario saria, e con
uegneria ti lassare.

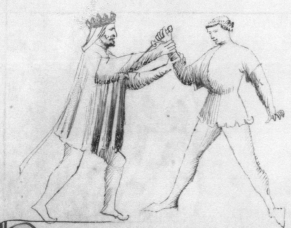

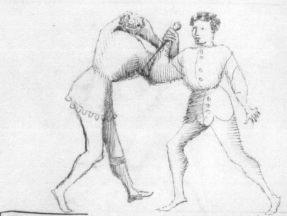

Questa e vnaltra soprana ligadura e de
ben forte. E per metter te in tra io sōn ben certo
E dislogarte lobrazo o romper lo qual iuoglo ti fazo.
Lo contrario mio sie. Se tu pigli ta tum la man
stancha la tua dritta. La tua presa sara bona, ela
mia sara falluta.

Quando io fici la presa del mio magistro la
mia man stancha miti sotto el tuo dritto cubito
Ela mia man dritta te prisi sotto lo zinochio subito
p modo che in tra ti posso zitare, e nissum contrario
nō mi porai fare.

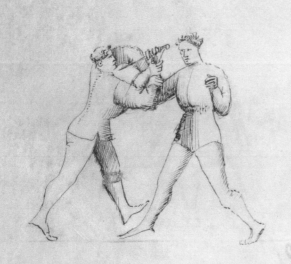

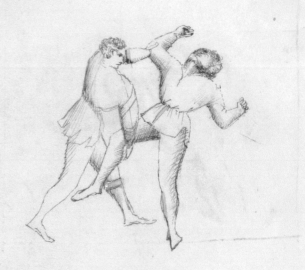

Cum la mia man dritta dar uolta tonda ala
tua daga menandola in certo p apresso el tuo brazo
che tegno. E la tua daga mi remagnira in mano
p pegno. E poi ti trattaro segondo che sei degno.

Si questa daga p apressol tuo cubito leuo in certo
in mia man remarai a firarte p certo. Ben che
questo zogho si uol far ben presto. p che lo contrario
no gli faza sinestro.

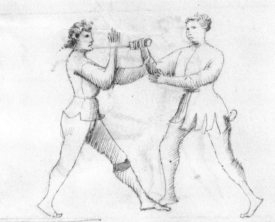

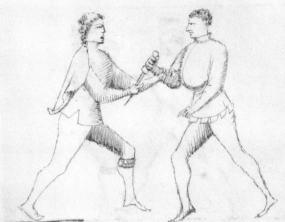

Del Quarto Re e magistro io son cotrafactoe
e questi zoghi due che denanzi de mi sono fazzo lo
contrario. che p tal modo gli guastaro le man alor
e alor magistro cu una tratta che furo subito. Se
elli fosseno ben armadi io gli guastaria senza dubito.

No son Quinto Re e magistro p lo cauezzo tegnudo
di questo zugadore. Inanzi chello mi traga cu sua
daga. p questo modo gli guasto lo brazo. p che lo tenir
chello mi tene ame e grande auantazo. che io posso
far tutte couerte prese e ligadure degli altri magistri
rimedy e di lor stolari che sono dinanzi. Lo puerbio
parla p exempio. Io uoglio che ognuncha stolaro
in questa arte sazza, che presa di chauezo nisuna
deffesa no impaza.

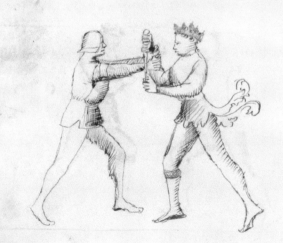

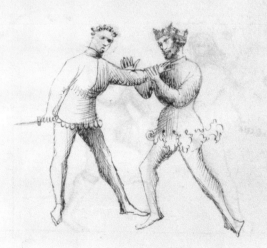

Queſto e vn altro modo di guaſtarte lo brazzo.
E p venir in altri zoghi ¬ e preſe, io queſto zogho fazo.
Anchora digo che ſe foſſi afferrade duna lanza cũ
tal ferir in lei, ouero che me diſferraria, ouero
che laſta del ferro io partiria.

Queſto e vn altro far laſſar anchora e meglor
da diſferar vna lanza. Anchora digo che ſe cũ ſtria
io ti fiero in la zuntura de la man che mi tene p lo
cauezzo, io mi tegno certo che io te la diſlogaro, ſe tu
nõ la fuzi via. Lo contraio io lo vaglio palentre
in quello che lo ſtolar vene zo cũ gli brazzi p diſlo
gar la mane delo zugadore, ſubito lo zugadore
de tore via la mane del cauezzo de lo ſtolar. E
ſubito cũ la daga in lo petto lo po guaſtar.

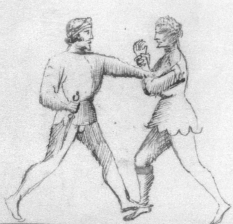

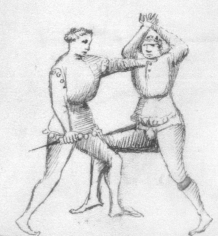

Per queſto modo in tra ti vaglio butare inanzi
che la daga mi vegna a pormare. E ſi la daga tua
ſara amezo camin p me ferire, Le preſe chio laſſaro
ela tua daga vovo ſeguire, che tu no mi pora offen
der p modo che ſia, che cũ li zoghi de li rimedy ti
faro vilania.

Queſto e vn zogho di farte laſſar, Saluo che
ſi lo mio pe dritto drieto lo tuo ſtancho io faze avan
zare tu poriſſi andar in tra ſenza ſallo. E ſi queſto
zogho a mi nõ baſta, Cum altri, de la tua daga
ti faro vna taſta, po chel mio chore e lochio altro
nõ guarda, che atorti la daga ſenza dimora e
tarda.

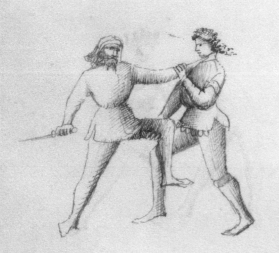

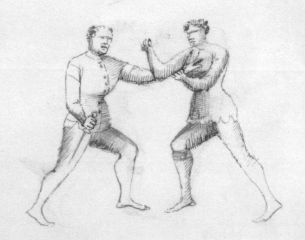

Questo zugadore mi tegniua p lo cauezzo. z io
subito manzi che ello tress cum la daga, cum ambe le
mie man presi la sua man stancha. El so brazzo
stancho zitai sopra lo mio drutto p dislogarli lo dicto
brazzo. Che ben glelo del tutto dislogado. Questo
faria piu siguro armado che disarmado.

In questo modo te ziruo p tra che no mi po fallire. E
la tua daga prender a non mentire. Se tu furay arma-
do lo te poria zouare, che cum quella pria te toro la uita.
Se non semo armadi, larte non o fallida. Bey che si uno
e disarmado, e sia ben presto, degli altri zoghi po far asai
z anchora questo.

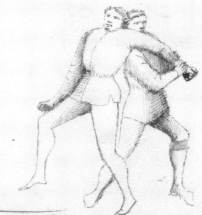

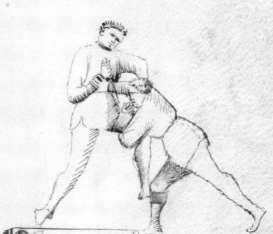

Questa costa in arme e senzarme e molto bona. E
contra zaschun homo forte, tanto e bona achouer di sotto
mane quanto di sop. E questo zogho intra i ligadura
mezana, cioe al terzo zogho del pmo Re e rimedio di daga.
E si la dicta costa si fa sotto mane, lo scolaro mette lo
zugadore in ligadura de sotto, zoe in la chiaue forte
che sotto lo terzo Re e rimedio che zaga aman riuersa
alo testo zogho.

In questo brazzo posso uoltare io no mi dubito che in
la ligadura de sotto echaue forte ti faro intrare. Bey che
siando armado piu siguramente se poria fare. An io po-
ria altro contra ti fare. Se io tegno la mane stancha ferma
e cu la dritta ti piglo sotto al zinochio la gamba stancha
per metter te in terra forza non mi mancha.

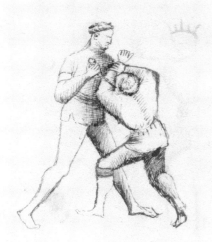

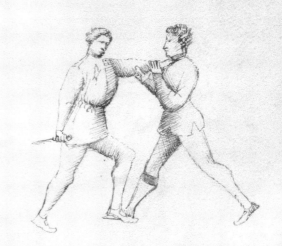

Cu gli brazzi crosadi ta spetto senza paura Tu
uoy di sotto o uoy di soura che no fazzo niente aura che per
ogni modo che tu mi trara tu saray ligado. O m la liga
dura mezana / o m la sottana tu saray serato. Ben che
se uolesse fan la presa che fu lo quarto ze / rimedio di daga
cu gli zogi soy / asai male te faria. Ea tor ti la daga
no mi manchria.

Questa presa mi basta che cu tua daga no mi
poy tochare. Lo zogho che me dredo quello ti uoglo fare.
E altri zoghi a far ti pora fare senza alchun dubito.
I lasse gli altri p che questo me bon e ben subito.

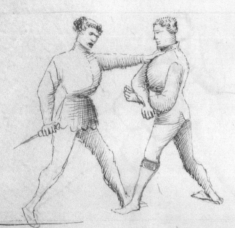

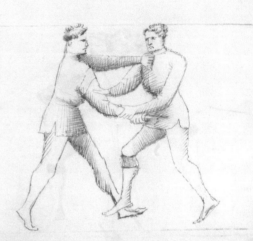

Questo Scolaro che me denanzi questo e suo zogho
p o che questo tore di daga io lo fazzo m suo logho / che
targo la sua daga misso la terra dritto p torgli la
daga como si sopra e scritto. E p la uolta che ala daga
faro fare. La punta m lo petto gli mettero senza fallare.

Aco che questo scolaro no mi possa lo brazzo dislogare
io lo tegno curto e m zinado. E si io lo tegnisse piu luca
nado saria anchora meglio / p che mstego lo contrario del
ze e magistro del zogho stretto dela daga.

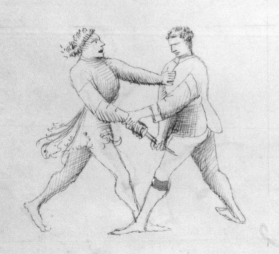

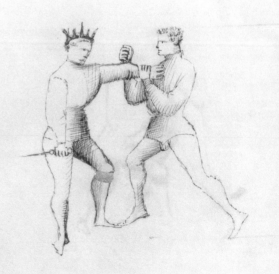

Sesto magistro che son digo che questa couerta
e fina in arme e senç arme. E cu tal couerta posso
couerire in ogni parte. E entrare in tutte ligadure
e far prese e ferire segnado che gli scolari mei lu
gurano a ferire finire. E questa couerta staga
caschuno mio scolaro. E poy fara li zoghi dredo che si
po fare.

E fatta la couerta del Sesto magistro che me denaçi.
E subito io fei questa presa p ferir te che fur la posta. E
a torti la daga no mi mancha p tal modo tegno la mia
man stancha. Anchora ti posso metter in ligadura me
zana che lo terzo zogo del primo magro çoe rimedio
di daga. Anchora daltri zogi te poria fare, senza
mia daga abandonare.

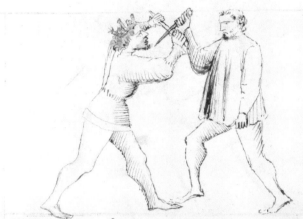

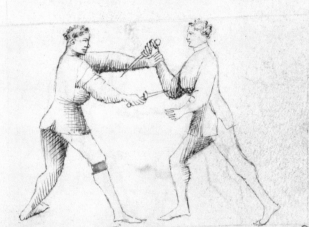

El terza uolta o fatta tegnando la couerta del mio
magistro Sesto. E a ferirte so stado ben presto. E si
tu fossi armado poch a da ti faria cura, che questa daga
te meteria in lo uolto a misura. Ben che mi tu da te lo in
lo petto, pche tu no e armado, ne fan zogo stretto.

Del Sesto mio magistro no habandonar la couta
lo mio brazzo stancho uoltaz p disopra lo tuo dritto.
E concordando lo pe dritto cu lo brazo stancho uoltado
me a parte ruersa. Tu e mezo ligado, e la tua daga
tu poi dire io lo tosto persa. E questo zogo io lo fezo
si subito che d cotrario no temo, ne no ho dubito.

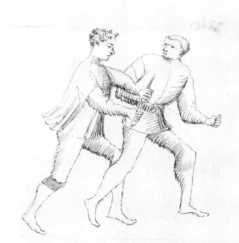

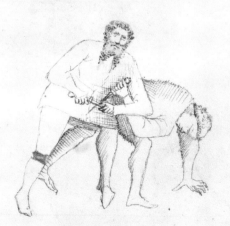

Fatta la couerta del mio magistro io fatta questa
presa / armado e disarmado ti posso ferire. E ancho
ra ti posso metter in ligadura soprana del primo scolar
del quarto magistro rimedio di daga.

Non abandonando la couerta del magistro sesto
e faço questa uolta. La mano tua dritta e perder e
la daga / e uedi che tu la riuersi. la mia subito ti
ferira / e la tua daga da ti seri persa. Anchora
tal uolta cu lo bruzo stancho posso fare che in la sota
na ligadura ti faro stentare.

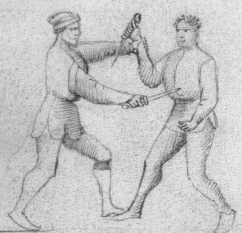
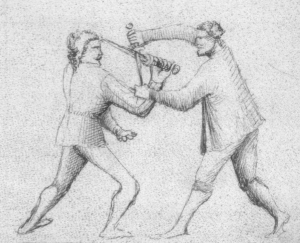

Lo contrario del sesto zogo io faço, penzando lo
lo tuo cubito sotto la tua persona uoltare. E in quello
te poro ferire. po che questo penzere che subito faray
de molti zogi streiti defender si pora. E maxima-
mente e contrario de le prese del zogo stretto.

Ben che sia posto dredo lo contrario del sesto zogo
io no per rasone denanci de luy / p che io son so scolaro
e questo zogo sie suo zoe del magistro sesto. E uale
piu questo zogo in arme che senzarme / pe fiero costu
i la mano, p che in quello logo non si po ben armare,
pche se uno e disarmato cercheria de ferirlo in lo uolto
o in lo petto, ouero in logo che pezo gli auenisse.

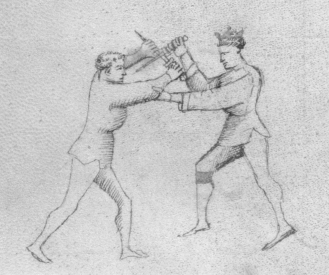
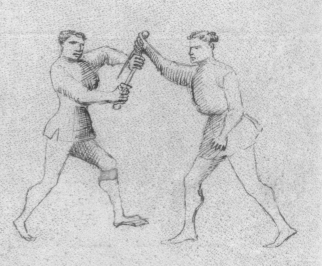

Io Setimo Magistro son che zogo cu le brazze
incrosade e piu vale questa couerta in arme che
sença arme. Quello che posso fare cu tal couerta
gli miei zogi sono denanzi zoe la ligadura mezana
de lo terzo zogo del fmo magro rimedio di daga.
Anchora te posso voltar penzando te cu la mia
man stancha lo tuo dritto cubito. E poy ferirte
in la testa o in le spalle di subito. E questa couerta
e piu po ligare che po far altro, e de fortissima
couerta contra daga.

Questo e lo contrario del Setimo magistro che
me denanzi. Io la penta cho fazo al so destro cu
bito, Anchora digo che questo contraio sie bon a
ogni zogo stretto di daga, e dazza, e de spada in arme
e sença arme. E fatta la penta al cubito lo ferire
in le spalle vel essere subito.

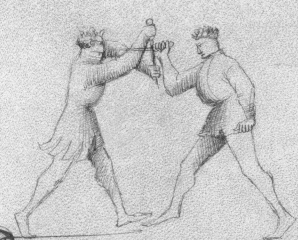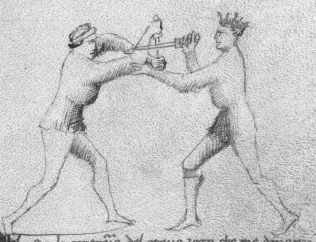

Io octauo magistro son, e incroso cu mia daga.
Equesto zogo e bon in arme e sença arme. Gli miei
zogi sono posti alchuni denanzi alchuni di dredo.
Lo zogo chi me denanzi zoe lo quarto zogo çoe chi
fere le zugadore in la man cu la punta di sua daga
po simile poria ferir costuy di sotta mano, come
ello le fere di sop. Anchora poria piglar la sua
mano in la zuntura cu la mia may stancha, e cu la
dritta lo poria ben ferire, segondo che trouarete
dredo di mi lo nono stolaro del nono magistro, che
fere lo zugadore nel petto. Anchora poria fare
lo ultimo zogo che dredo abandonado la mia daga.

Io son lu contrario del otauo zogo che me dianzi
e de tutti soy stolai. Esse io alungo la may mia man
cha al suo cubito, penzendo po força, a modo che lo
pro ferire ala trauersa. Anchora in quello uoltare
che gli faro, poria butarglo lo bruzo al collo e sturlo
po altra modi che si po fare.

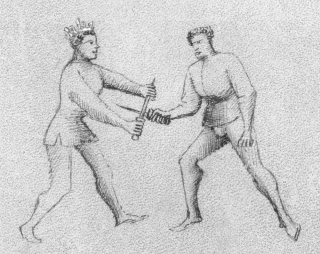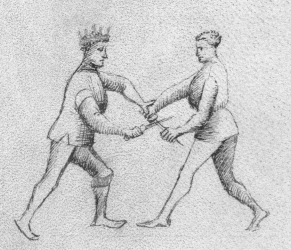

Questa si e bona guardia e sie zogo forte i arme
e sença arme. ze bona p che la e subita de mettere
uno in ligadura de sotto e chiaue forte che de porta
lo Sexto zogo del terço açer che zoga aman riuersa
che tene lo zugadore ligado cu lo suo braço stancho lo
suo dritto

Questa couerta che io fazo a questo modo
cu li brazzi incrosadi , sie bona in arme e sença arme
El mio zogo sie de metter questo zugadore in la
ligadura de sotto , zoe quella che chiamada chia
ue forte , in quella che dise lo stolaro che me de
nançi , zoe in lo Sexto zogo del terço Re che zoga
cu la mane dritta aman riuersa . E questo zogo
si fa simile mête che se fa questo p mo che me de
nanci , ben chel sia p altro modo fatto . Ello nro
ontrario sie a pendere ue lo cubito .

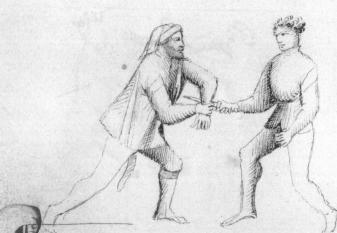

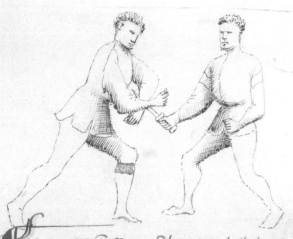

Lo nono Re son , e pu no e di daga , e tal presa
che io fazo de sotto , tale presa fa lo R uorto Re di sop
mane chio faço di sotta . Ma gli miei zogi no si fano
cu gli soi nigota . Questa presa uale in arme e sença
che io posso fare zogi assai e forti . E mayorma mente
quelli che mi fano seguito . In arme e sença di loro no e
dubito .

Lo mio açer Nono cu la presa chello ha fatta
quella ho seguita Lassando la mia mano
de la presa , Piglar la tua daga como io faço per
a presso lo tuo cubito gli daro uolta Per to . La punta
ti metero in lo uolto p certo . Segondo che lo stolar
fa chi me credo , In quello modo ti faro come i credo .

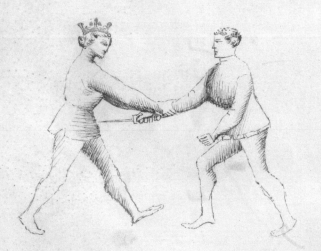

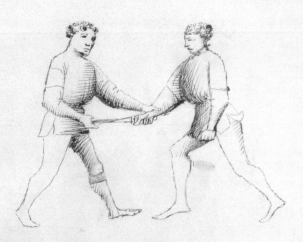

Questo zogo che fa lo scolar che me denanzi io
fazzo suo complimeto p che dela sua presa qui si finisse
lo zogo suo. Ben che gli altri soy scolari. farano de tal
presa altri zogi. Guardate dredo cuederete gli loro
modi

La presa del mio magistro quella o fatta vista. E la
tua man dritta lassu dela sua presa. E si to preso
sotto lo tuo dritto cubito per dislogarte lo brazzo.
E anchora cu tal presa ti posso metter in ligadura
zoe in chiave forte. Che lo terzo Re e magistro reze
soy zogi. In lo sesto zogo sono gli soy modi.

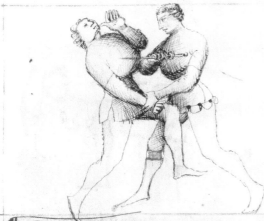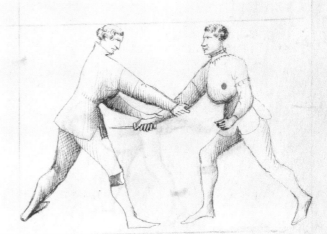

Per la presa del mio magro io son uenudo i questa
Ed questa presa no faro resta che te mettero i ligadura
sottana zoe i chiave forte. Che ami e pocha di briga
Ben che la tua daga ben posso auere senza fadiga.

La presa del mio magro no o abandonada. Anche
subito entru p sotto lo suo brazzo dritto p dislogargli
quello cu tal presa. O armado o desarmado questo gli
faria. E quando io lo teguiro dredo de lu i mia balia
p mal fare no gli rendero cortesia.

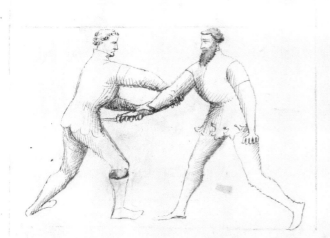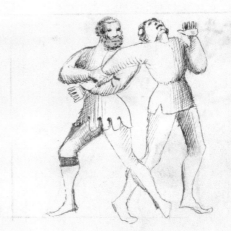

La presa del mie magro nõ abandonai
m fin che questo zugador uidi uidi che nõ lassaua
la presi. E luy se inchina cũ la daga tuerso tra
E io subito piglai la sua mane cũ la mia manchri
p enfra le soi gambe. E quando la sua mane hebbe
ben afferada dredo de lu passui. Comomo possete
uedere chello nõ si po distaualiare senza cadere. E
questo zagho che me dredo posso fare. La man dritta
dela daga lassa. e per lo pe lo uegno a piglare P
fur lo m tra del tutto andare. e atorgli la daga nõ
m po manchare.

Questo scolaro che me denanzi a fatto lo principio
z io fazo del so zagho la fine de mandarlo m tra como
ello ha ben ditto. P che questo zagho nõ habia corso
l arte. uolemo mostrare che m tutta lei habiamo pte.

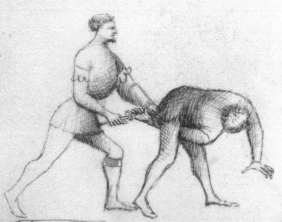 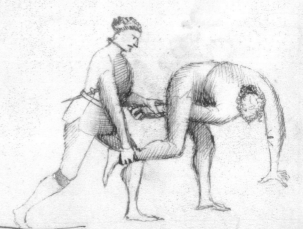

Del mio magro fese sua touta. e subito cũ
mia mane stancha. presi la sua aquesto modo
E cũ la mia dagha gli fazo una punta i lo suo petto.
E si la daga mia nõ fosse sufficite. faria questo
zago che a mi e seguente.

Questo zago cõplisto de questo scolaro che me denazi
che lassa la sua daga catiua e uole la tua bona. Questo
che io ti fazo. a luy tu la rasona

Lo contrario dello tiono magro sie questo. che quando
lo zugidore a presa la may dritta cũ la daga cũ la sua
may stancha. che subito lo zugidore. pigli la sua daga
a presso la punta etragala ouero tiri m uerso di si si fore
chela colugnia lassare. ouero gli daga penta al chubito
p fur lo suaãre.

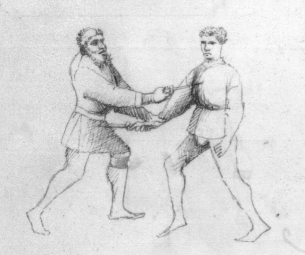 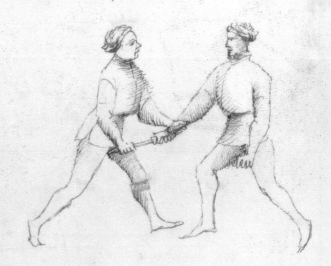

Qui cominza Spada e daga a zugare. La
vantazo e grande a chi lo fa fare. E o ajazo spetta
i questa guardia. E la guardia se chiama dente di
zenghiaro. Regna tagli e punte che di quelle nu so
guardare. Lo pe dritto cum rebatter in dredo lu fazo
tornare. Zo zo zo stretto solamente e no lu posso fullare.
A uno a uno vegna chi contra me vol fare. Che s'ello
no me fuzi io lo guastaro in un voltare.

E o mio magio contra la punta fa tal co uta
e subito fier in lo volto overo in lo petto. E cu daga
contra Spada sempre vole zo go stretto. Qui son
stretto e ti posso ben ferire. O uogli o no tu lo con
uen soffrire.

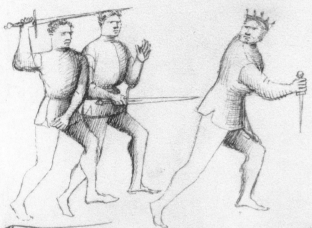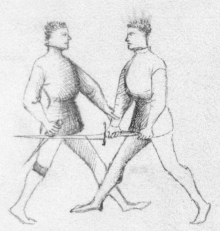

Si lo zugadore che me denanzi avesse sapuda fare
tal deffesa. Se ello avesse la mane stancha al scolaro
posta a questo modo dredo lo suo cubito voltandole per tal ma
nera che qui si mostra. a me no bisognava far contrario del
magio che sta cu la daga in posta.

Si a lo magio che sta in posta cu la daga cu spada gli
uen tratto de fendente a la testa. Ello passa in anzi e
questa couerta ello fa presta e dagli volta ponzando lu
cubito. E quello po ferir ben subito. Anchora la spada
cu lo so brazo gli po ligare per quello modo che lo quarto
zo go di spada d'una mane sa fare. E anchora in la
daga allo terzo zo go trouerai quella ligadura mezana.
che apresso lo volto sta serrada ad una spina.

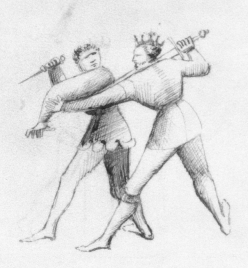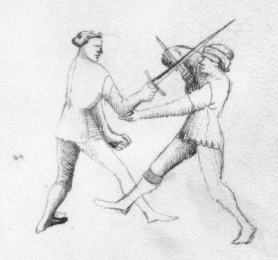

Questo e un partido de daga contra spada. Quello che a daga e tene quello della spada p(er) lo cauezo, dise io te feriro cum mia daga mano che tu cum la spada dela guaina. E quello de la spada dise tra puro che son aparechiado. E come quello de la daga uol trare, quello de la spada fa segondo che depento qui driedo.

Quando costuy leua lo brazo p(er) darme de la daga, subito glo posto la guaina apozada al suo brazo de la daga p(er) modo che no mi po far impazo. E subito struazino la mia spada, e si lo posso ferire mantra chello mi posso tochare cu sua daga. Anchora porla togli la daga de la mano p(er) lo modo che fi lo primo magro de daga. Anchora porane ligarlo in ligadura mezana che lo terzo zogo de la daga del primo magro che rimedio.

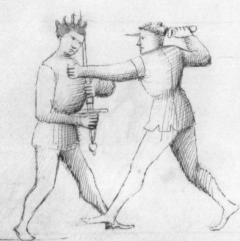 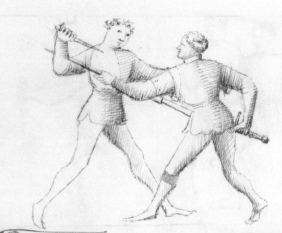

De questo si e un altro partito de spada e daga. Quello chi tene la spada cu la punta de fra p(er) modo che uedete, dise aquello de la daga che lo tene p(er) lo cauezo. Tra pur cu la daga a tua posta che in quello che tu uora trare cu la daga, io sbatero la mia spada sop lo tuo brazo, e in quello struagnero la mia spada tornando cu lo pe dritto in dredo. E p tal modo ti poro ferire mantra cu mia spada che tu mi fieri cu tua daga.

Questo e simile partito a questo qui dinanzi. Ben che no si faza p tal modo che ditto e qui dinanzi. Questo zogo se fa per tal modo che ditto qui dindzi, che quando questo cu la daga leuera lo brazo p ferirme, io subito leuero la mia spada in erto sotto la tua daga metendo te la punta de la mia guaina dela spada p lo uolto, tornando lo pe che dinanzi i dredo. E chossi te posso ferire segondo che depinto dredo a me.

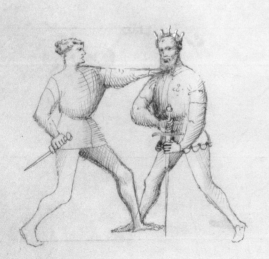 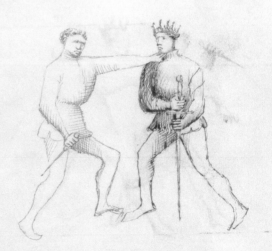

Questo zogo sie del magio che falo partito qui
dinanci. Che segondo chello ha ditto per tal modo io
faço. Che tu uedi bene che tua daga tu no mi poy fa
re nissuno impazo.

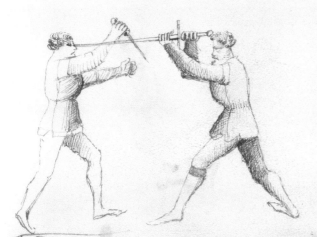

Noy semo tre zugadori che uolemo alcider questo
magio. Uno gli de trare di punta, laltro di taglo
laltro uole batt lancare la sua spada ytra lo dito
magio. Or che ben sara grande fatto chello no sia
morto, che dio lo faza ben tristo.

Noy seti catuni e di questarte sauete pocho. Fate
gli fatti che parole nõ ano loco. Uegna a uno a uno
chi sa fare e po. Che se uoi fossi cento tutti ui qua
stero. P questa guarda che chossi bona e forte.
Io acresto lo pe che denanci un pocho fora de strada
e cũ lo stancho io passo ala trauersa. E in quello
passare mi crouo rebattendo le spade ue trouo dis
couerty. E de ferue ui faro certi. E si lanza o
spada me uen alanzada, tutte le rebatto chome to
ditto passando fuora di strada. Segondo che uedreti
li mei zoghi qui dreto. De guardagli che ui prego.
E pur cũ spada a una mano furo mia arte, como ue
dereti i este carte.

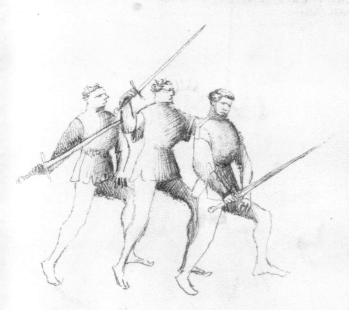

Quello che a ditto lo magio io lo ben fatto zoe
chio passa fora de strada fagendo bona couerta
E lo zugadore trouo distouerto si che una punta
gli uoglo metter in lo uolto p certo E cu la man
stancha uaglo pruar de la tua spada posso intra
far andare.

In tutto to trouado distouito e in la testa to ferido p
certo E se io cu lo mio pe di dredo uoglo mana passare
assay zoghi stretti poria contra te fare zoe in liga
dure rotture z albrazare.

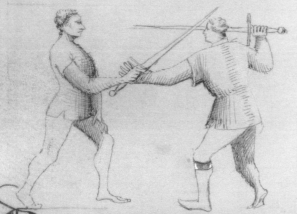

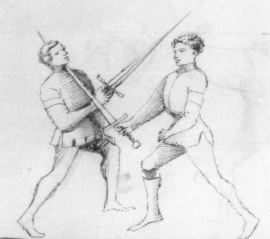

De taglo e de punta ben te posso ferire Anchora
se acresto lo pe che denanzi io ti posso ligare illiga
dura mezana che denazi dipenta al terzo zogo del
pmo magio rimedio di daga Anchora questo zo
go che me dredo ti posso fare E in tal modo ti posso
ferire e anchora ligare.

La tua spada el tuo Brazo e ben ipresonado e no
ten poy fuzire che no ti fiera a mio modo p che tu mo
stra sauer pocho di questo zogo.

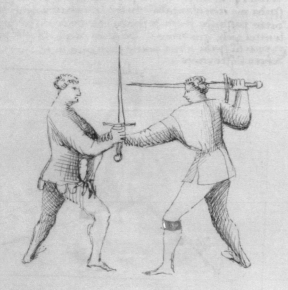

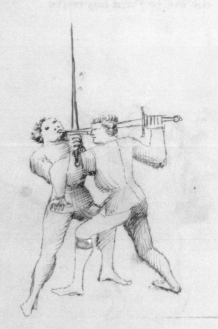

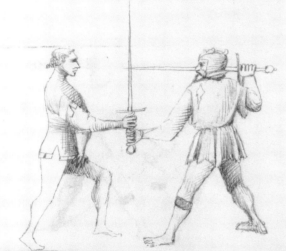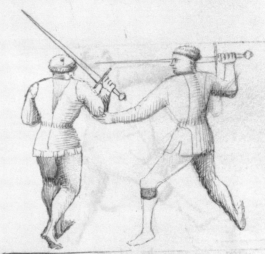

Qui te posso ben ferire, e la tua spada tore senza fallire, voltandola in torno la mane, ti faro rovesare, p modo che la spada te convien lassare.

Qui ti posso ferire denanci, e questo no mi basta per lo cubito che io ti penso, io ti faro voltare p ferirte di dredo, e la spada al collo ti poro butare, si che di questo no ti poray guardare.

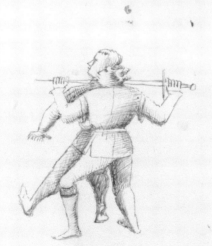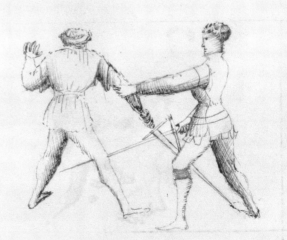

Per quello zogo che me denanzi p quello modo ti fero voltare, e subito la spada mia ti butu al collo. che io no te taglo la gola di pur che io sia tristo e follo.

Tu mi zitassi una punta, e io la rebatei a tra vede che tu sei discuverto, e che ti posso ferire. Anchora ti voglo voltare p farte pezo. E di dredo te feriro in quello mezo.

Per la uolta che ti fici fare penzando ti per
lo subito, A questo partido so uegnudo ben di
subito, p casom de butar te in terra, p che tu
no fazi, ne a me ne altruy guerra.

Questo mi trassi p la testa, Z io rebatei la sua
spada. Jo so uegnudo a questo partido, Anchora ti
faro uolare uoltare p non auer fallito, E la spada
te mettero al collo, tanto son io ardito.

 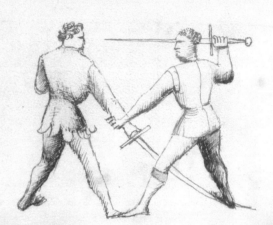

Questo e un zogo che uol esser armado chi
uol metter tal punta. Quando uno ti tra
ti de punta e de taglio, tu fay la couerta, e subi-
to metti gli questa p lo modo che depinto.

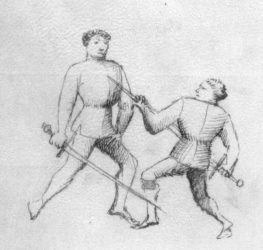

Noy semo doi guardie vna si fatta che laltra, e vna e contraria delaltra.
E zaschuna altra guardia in larte vna simile delaltra sie contrario saluo le
guardie che stano in punta, zoe posta lunga e breue e meza porta di ferro
che punta p punta la piu lunga fa offesa mano. Zo che zo fan vna po far
laltra. E zaschuna guardia po stare uolta stabile e meza uolta. Volta stabile
sie che stando fermo po zugar denanci e di dredo de una parte. Meza uolta sie
quado vno fa vn passo o manzi o midredo, e chosi po zugare delaltra parte de
nanzi e di dredo. Tutta uolta sie qn vno ua intorno vno pe cu laltro pe, lumo
staga fermo e laltro lo circudi. E pzo digo che la spada si ha tre mouementi
zoe uolta stabile, meza uolta, e tutta uolta. E queste guardie sono cha
mate luna elaltra posta di donna. Anchora sono vij. cose in larte zoe
passare, tornare, acressere, e distresse.

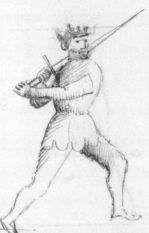 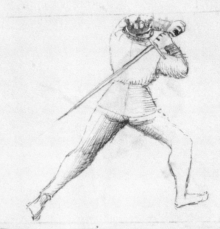

Noy semo sey guardie. E vna nõ e simile
delaltra. E io son la pmera che digo mia rasone.
De lanzar mia spada questa e mia condicione. Le altre
guardie che di mi sono dredo, diranno le lor uirtude co
me io credo

No son bona guardia in arme e senza, e contra laza
spada zitada fora di mano, che io le so rebattere e
schiuarle. po me tegno certo che iso me son far
male.

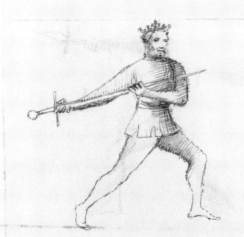 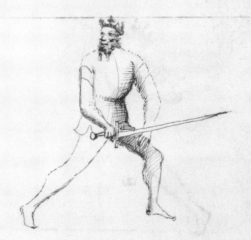

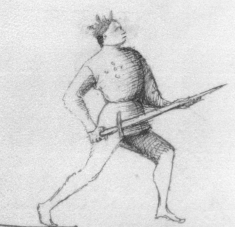
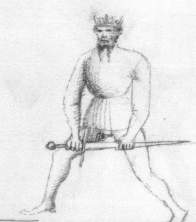

Eson guardia de trar una longa punta
tanto che lo mio mantener di spada de longeza
monta . E son bona dandare contra vno che
sia luy e mi armato . p che io habia curta
punta denanzi io non saro inganato

Io son bona guardia contra spada azza e daga siando
armado . p che io tegno la spada cu la may mancha
al mozo . Ello faço p fare contra la daga che me po
fare de le altre arme pezo .

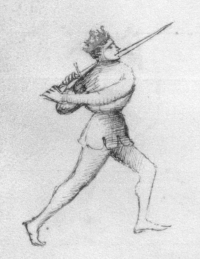
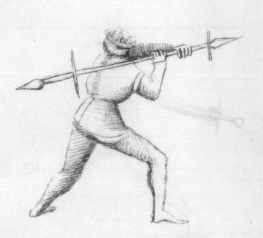

Guardia e posta di dona son chiamata
p che cu queste altre prese de spada e son duui
prida . che una no e tal presa che laltra , ben
che questa che me contra mi pare la mia guada
Se no fosse forma d'azza che la spada si intada .

Questa spada sic spada e azza . E gli grandi pesi
gli lucieri forte mpaza . Questa anchora posta de
dona la soprana . che cu le soi malicie le altre guar
die spesso mgana , p che tu crederai che traga de colpo
io traro di punta . Io no ho altro a fare che levar gli
brazzi sopra la testa . E posso buttar una punta , che
io lo presta .

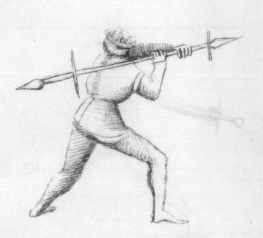

~ 22v ~

Noy semo fendenti e dl'arte facemo questione
de fender gli denti e'ruuar alo zinochio cu rasone.
Ogni guardia che si fa terrena duna guardia
m laltra andamo senza pena. E rompemo le guadie
cu inzegno. E cu colpi fazemo de sangue segno. Noi
fendenti dello ferir no auemo tardo. E tornamo m
guardia di vargo m vargo.

E gli colpi sottani semo noi e cominzamo alo
zinochio e andamo p meza la fronte p lo camino
che semo gli fendenti. E p tal modo che noi niotamo
p quello camino noy retornamo. Ouero che noi
remanemo m posta longa.

Colpi fendenti.

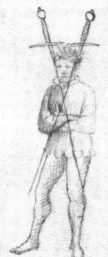

Colpi Sottani.

Colpi mezani semo chiamadi p che noy anda
mo p mezi gli colpi soprani e sottani. E andamo cu
lo dritto taglio dela pte dritta. E dela pte riuersa
andamo cu lo falso taglio. E lo nostro camino se
dello zinochio ala testa.

Noy semo le punte crudele e mortale. E lo
nostro camino sie p mezo lo corpo cominzando alo
petenichio m fin ala fronte. E semo punte d. p.
rasone zoe doy soprane una duna parte laltra de
laltra. E doy de sotta simile mente una duna
parte e laltra delaltra. E una di mezo che esse di
meza porta di ferro o uero di posta longa ebreue.

Colpi mezani

Le punte

Qui cominzano le guardie di spada a doy
man. E sono .xij. guardie. La prima si e tutta
porta di ferro che sta in grande forteza. Ese e
bona di spetar aj arma manuale longa c asta
e pur chel habia bona spada non cura di troppa
longeza. Ella passa co couerta e ua ale strette
e la sambra le punte e spoy ella mette. Anchora
rebatte le punte aterra / sempre ua co passo
e de ogni colpo / ella fa couerta. E chi in quella
gli da briga grand deffese fa senza fadiga.

Questa si e posta di donna che po fare tutti gli
setti colpi de la spada . E de tutti colpi ella se po co
uerir . E rompe le altre guardie p grandi colpi
che po fare . E p sambiar una punta ella e sempre
presta . Lo pe che denanci acresce fora di strada
quello di dredo passa ala trauersa . E lo compagno fa
remagner discouerto / e quello p ferir subito p to

. Posta de donna destraza / pulsatiua .

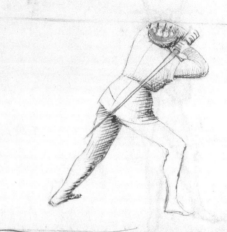

Questa si e posta di fenestra / che d malicie
e inganni sempre la e presta . E de couer e
de ferir ella e magna . E co tutte guardie
ella fa questione e co le soprane e co le tene
E duna guardia alaltra ella ua spesso p iga
nar lo compagno . E a metter grande punte
e sauer le romper e sambiare / quelli zoghi
ella po ben fare .

Questa si e posta di donna la fenestra / che d co
uerte e de ferir / ella e semp presta . Ella fa grandi
colpi e rompe le punte / e battele a terra . E entra
in lo zogho stretto p lo suo sauer trauersare . Questi
zogi tal guardia sa ben fare .

. Posta de fenestra instabile .

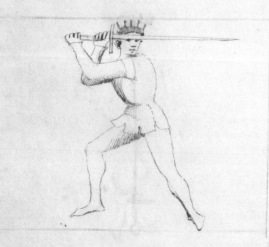

. Posta di donna la sinestra / pulsatiua .

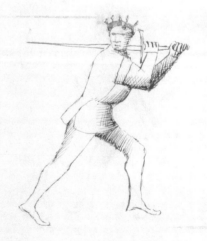

~ 23v ~

Posta longa ste questa piena difalsita. Ella
sua tastando le guardie se lo compagno po
inganare. Se ella po ferir de punta la lo fabey far
bagli colpi la schiua, e po fier sella lo posare. piu
che le altre guardie le falsita sa usare.

Questa e mezana porta diferro p che sta i mezo, ze
una forte guardia, ma ella uole longa spada. Ella butta
forte punte crebatte p forza le spade in erto, e torna
cü lo fendente p la testa cr gli brazzi, e pur torna in
sua guardia. po uen chiamada porta p che la e forte
che de forte guardia che male se po rompere senza periolo
euenire ale strette.

. Posta longa instabile .

. Porta di ferro mezana stabile .

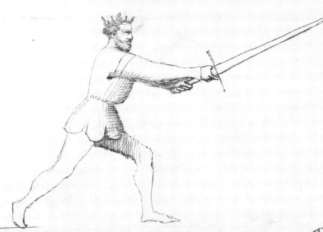

Questa sie posta breue che uole longa spada
ze maliaosa guarda che no a stabilita. Anche semp
si moue euede se po entrar cü punta e cü passo stra
lo compagno. S piu e appiada tal guardia iarme
che senzarme

Questo sie dente di zengiaro po che dello zengiaro
prende lo modo di ferire. Ello tra grandi pute p sotto
man in fin aluolto e no si moue di passo. Storna cum lo
fendente zo p gli brazzi. Sa lchuna uolta tra la punta
al uolto e ua cü la punta erta, e in quello zitar di puta
ello acresse lo pe che dmanzi subito e torna cü lo fendete
p la testa e p li brazzi e torna in sua guardia, e subito
zitta un altra puta cü acresser di pe, eben se defende
delo zogho stretto.

. Posta breue stabile .

. Dente di cenghiaro stabile .

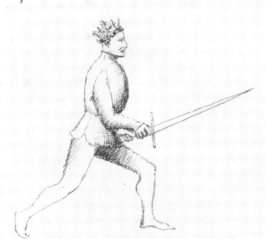
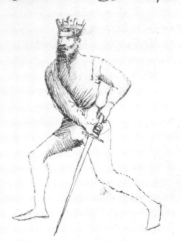

Questa si e posta di choda longa che defesa in terra
di dredo, ella po metter punta, e denanci po couerir e
ferire. E se ello passa mançi e tra del fendente in
lo zogo stretto entra senza fallimento che tal guar
dia e bona p aspettare, che de quella in le altre tosto
po intrare.

Questa e posta di bicorne che sta cossi
strada che sempre sta cu la punta p mezo de la
strada. E quello che po fare posta longa, po fare
questa. E similemente dico de posta di fenestra
e di posta frontale.

. Posta di choda longa stabile .

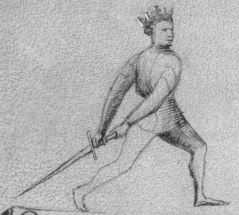

. Posta di Bichorno instabile .

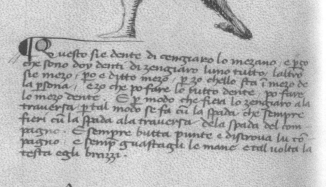

Questa si e posta frontale chiamada dalchuni
magistri posta di corona che p morosar ella e bona e p
tratta erta, ella la morosa passando fuora di strada.
E se la punta e tratta bassa, anchora passa fior di strada
rebattendo la punta aterra. Anchora po far altra
mente, che in lo trar de la punta torni cu lo pe indredo
e uegna da fendente p la testa e p gli brazzi, e uada i dente
di cengiaro e subito butti una punta o doe cum acre
sser di pe e torni di fendente in quella p pria gu
ardia.

Questo sie dente di cengiaro lo mezano, e però
che sono doy denti di zengiaro l'uno tutto, l'altro
sie mezo, po e dito mezo, p zo chello sta i mezo de
la psona, e zo che po fare lo uttro dente, po fare
lo mezo dente. El modo che fieri lo zengiaro ala
trauersa p tal modo se fa cu la spada che sempre
fieri cu la spada ala trauersa dela spada del com
pagno. E sempre butta punte e distroua lu co
pagno, e semp g uastagli le mane e tal uolta la
testa e gli brazzi.

. Posta frontale ditta corona Instabile .

. Posta di dente zenchiaro mezana stabile .

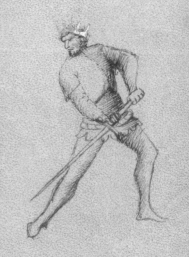

~ 24v ~

Spada son contra ogni arma mortale ne lanza ne azza ni daga cotra mi uale. longa e curta
me posso fare. e me strengho e uegno alo zogho stretto. i uegno allo tor d'spada. e allo abrazare. mia arte
sie roture e ligadure so ben fare de couerte e ferire sempre in quelle uogho finire. chi contra me fara
ben lo faro languire. E son Reale emantegno la justicia. la bonta acresco e desbruzo la malicia. chi me
guardera fazendo i me crose. de fatto d'armizare gli faro fama e uose.

Qui cominza zogho di spada a doy man zogho
largo. Questo magro che qui incrosado cu questo zu-
gadore in punta de spada. dise quando io son incrosado
in puta de spada. subito io do uolta ala mia spada. e
filo fiero dalaltra parte cun lo fendente zo p la testa e p
gli brazzi. o uero che gli metto una puta in lo uolto i co-
me uederi qui dredo depinto.

Ho to posta una punta i lo uolto come lo magro che
denanci dise. Anchora pora auer fatto zo chello dise
zoe auer tratto de mia spada. subito quado io era a fisso
lo incrosare dela pte drita. delaltera pte zoe d'la ston-
cha io debeua uoltare la mia spada in lo fendende p
la testa e p gli brazzi. como a ditto lo mio magistro
che denanci.

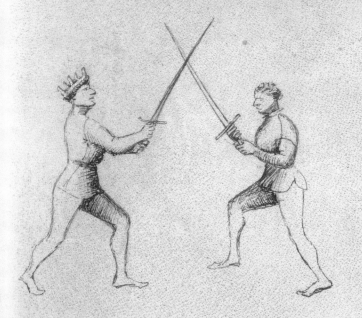
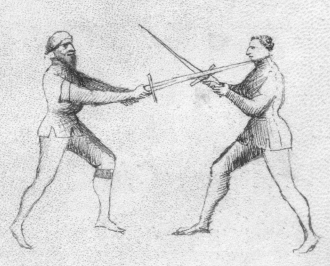

~ 25r ~

Anchora me mouso qui p zogho largo a
meza spada. E subito che son incrosado, io lasso dis-
correr la mia spada sopra le sue mane, e se uoglio
passare cu lo pe dritto fuora de strada, io gli posso
metter vna punta in lo petto, come qui dredo e
depento

Lo zogho del mio magro io lo complido, che io ofatto
la sua couerta, e subito o fatto lo suo ditto, che io oferdo
vna gli brazzi, e poy glo posta la punta in petto

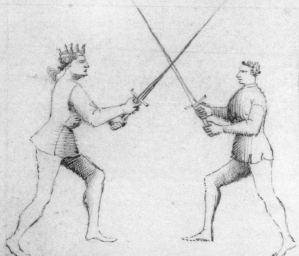

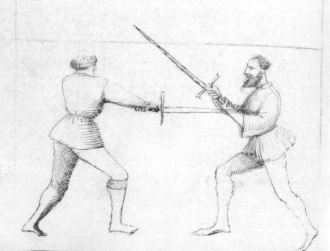

El mio magro che denanzi ma insegnado che
quando a meza spada io son cu vno incrosado che su-
bito mi debia acresser inanzi, e pigliar la sua spada
a questo ptido p ferirlo taglio o punta. Anchora
gli posso guastar la gamba p lo modo che possuedre
qui depento a ferirlo cu lo pe sopra la schena dela gam-
ba o uero sotto lo zinochio.

Lo scolaro che me denanzi dise del suo magro
e mio chello gli ha insegnado questo zogho, e p uizuta
iolo fazo. A farlo senza dubio, ello me poцho vispazo

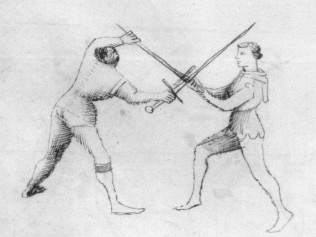

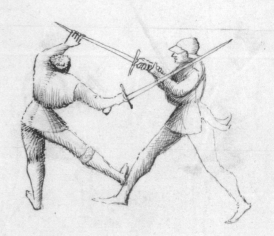

Questo zogho sie chiamado colpo di villano
e sta in tal modo. zoe che se de aspettare lo villano che
lo traza cu sua spada. E quello che lo colpo aspetta de
stare in picolo passo cu lo pe stancho denanzi. E subito
che lo villano tira p ferire acresse lo pe stancho fora
de strada inuerso la pte dritta. E cu lo dritto passa
ala trauersa fora di strada pigliando lo suo colpo a meza
la tua spada. E lassa discorrer la sua spada aterra. e
subito ressponde gli cu lo fendente p la testa ouero p gli
brazzi. ouero cum la punta in lo petto come depento. An
chora e questo zogho bon. cu la spada cotra la Azza. e cotra
un bastone graue o lizero.

Cum denanzi sie lo colpo del villano. che ben aco
posta la punta in lo petto. E cossi gli posseua un colpe
p la testa fare e p gli brazzi cu lo fendente come dicto
denanzi. Anchora sel zogudore uolesse stra de mi
fare uolendo mi ferire cu lo riuerso sotto gli mei
brazzi. io subito acresse lo pe stancho. e metto la mia
spada sopra la sua. e no mi po far niente.

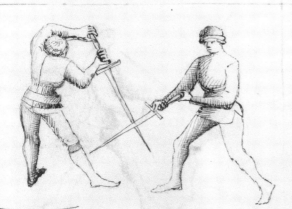

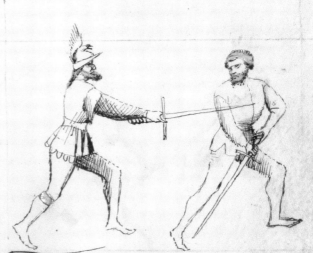

Quando uno te tra p la gamba distresse lo pe
che denanzi. o tu lo torna in dredo. e tra del fendente
p sua testa come qui depento. Ben che cu spada d'doy man
no si de trare del zinochio in zu. p che troppo grand pcolo
e chilluy che tra. chello rimane tutto discouerto quello
che tra p gamba. Saluo che se uno fosse cazudo in tra
poi a si ben tra p gamba. e ja altra mente no / stando
spada contra spada.

Questo partido che io ti fiero cu lo pe in harzoni
el fazo p far te doglia e p far te suariare la couerta
che fazando questo zogho uolesse fatto subito / p non
auere del contrario dubito. Lo contrario di questo zago
uol ess presto fatto. zoe che lo zugador de pigliare p la
gamba dritta lo stolaro cu sua mane stancha. e in
terra lo po buttare.

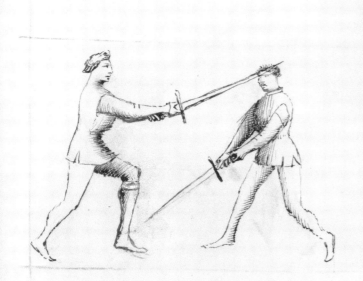

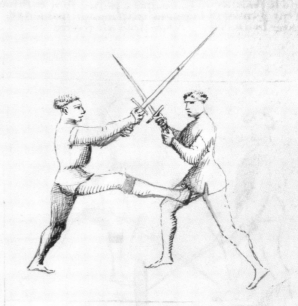

Questo zogho si chiama scambiar de punta
e se fa p tal modo zoe. Quando uno te tra una
punta, subito acresse lo tuo pe che denanci fora
de strada. e cu laltro pe passa ala traversa an
chora fora di strada, traversando la sua spada cu
cu gli toi brazzi bassi, e cu la punta de la tua spa
da erta in lo uolto o in lo petto come depento.

De questo scambiar de punta che me denanzi, essi
questo zogho, che subito che lo scolar che me denanzi no me
tesse la punta in lo uolto del zugadore, elassusela siche no
la metesse ne i lo uolto ne in lo petto, e p che fosse lo zugador
armado. Subito debia lo scolaro cu lo pe stancho mance
passare, e p questo modo lo debia pigliare. Ela sua spada
metter a bon ferire poy che lo zugador a presa sua spada
e no po fuzire.

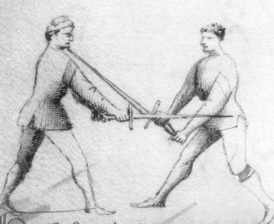

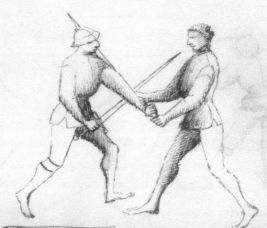

Questa sie unaltra deffesa che se fa contra la puta
ze quado uno ti tra una puta come to detto i lo scambi
ar de puta i lo segodo zogho che me denanzi che se de
acresser e passar fora di strada. Cossi si die far in
questo zogho, saluo chelo scambiar de puta scua cu
punta e cu gli brazzi bassi, e cu la punta erta de la
spada come ditto denanzi, e ya questo se chiama rom
per de punta che lo scolaro ua cu gli brazzi erti e pi
gla lo fendente cu lo acresser e passare fora de strada
e tra p traverso la punta quasi amezi spada a re
bater la a terra. E subito uene ale strette.

Lo scolaro che me denanzi a rebatuda la spada del zu
gador a tra. e io complisto lo suo zogho p questo modo.
Che rebattuda la sua spada a terra, io gli metto cu forza
lo mio pe dritto sopra la sua spada. O uero che io la rom
po, o ld piglio p modo che piu non la pora curare. E ya sto
no me basta, Che subito quado glo posto lo pe sopra la
spada, Io lo fiero cu lo falso dela mia spada soto la
turba in lo collo. E subito torno cu lo fendente d la mia
spada p gli brazzi o p le man come depento.

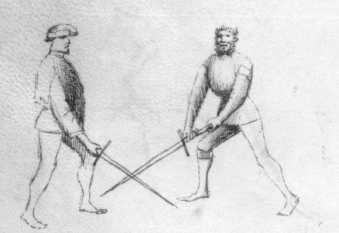

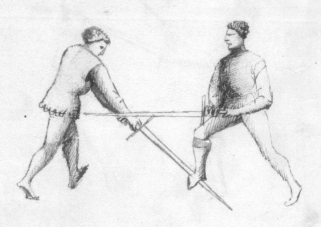

Anchora questo zogho del romper di punta
che lo segondo zogho che me denanzi · Che quando
io o rebattuda la spada a terra · subito io fiero cu lo
pe dritto sopra la sua spada · E in quello ferire io
lo fiero in la testa come uoy uedete ·

Questo e anchora un altro zogho del romper de
punta · che si lo zugadore in lo rompere chio rotto
la sua punta · leua la sua spada ala couerta dla mia
subito io gli metto lelzo dela mia spada dentro parte
del suo brizo dritto apresso la sua mane driatta · E
subito pieso la mia spada cu la mia man manchra a
presso la punta · e fiero lo zugadore in la testa · E se
io uolesse · metteria la al collo suo p segarzli la cana
de la gola ·

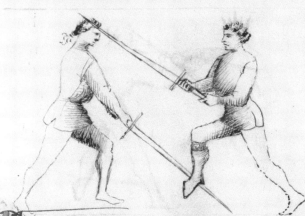
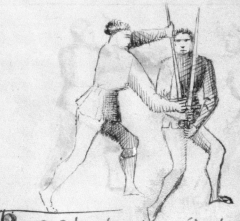

Anchora quando io io rebatuda la punta ouero
che sia incrosado cu uno zugadore · gli metto la
mia mane dredo al suo cubito dritto · e penzolo for-
te · p modo che io lo fazo uoltare e discourire · e
poy lo fiero in quello uoltare che io gli fazo fare.

Questo scolaro che me denanzi dise lo uero che per
la uolta chello ti fa fare p questo modo dredo de ti
la testa ti uegno a tagliare · Anchora inanzi che
tu tornassi ala couerta · Io ti poria fare in la schena
cu la punta una piaza couerta ·

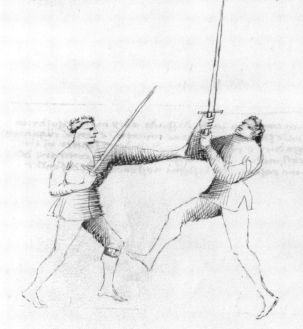
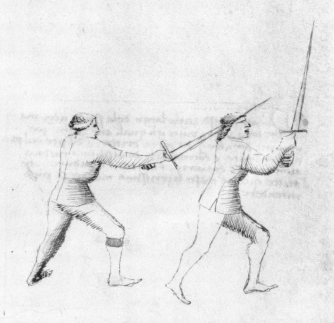

Questo zogo se chiama punta falsa e punta curta, e si diro come la fazzo. Io mostro d'uenire cu granda forza a p ferir lo zugadore cu colpo mezano in la testa. E subito chello fa la couerta io fiero la sua spada lizera mente. E subito uolto la spada mia de laltra pte pigliando la mia spada cu la mane mia mancha quasi al mezo, ela punta gli metto subita in la gola o in lo petto. E de migliore questo zogo in arme che senza.

Questo sie lo contrario del zogho che me denanzi zoe de punta falsa ouero di punta curta. E questo contrario si fa p tal modo. Quando lo scolaro fiero in la mia spada, in la uolta chello da ala sua spada subito io do uolta ala mia p quello mo che lui da uolta ala sua. Saluo che io passo ala trauisa p trouar lo compagno piu distouerto. E si gli metto la punta i lo uolto. E questo contrario e bono i arme e senza.

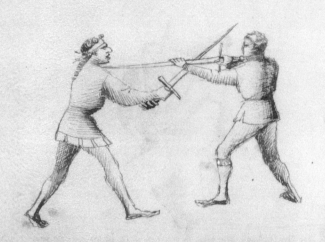 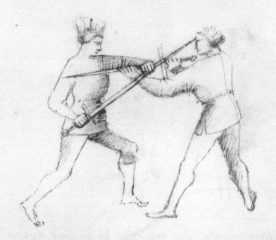

Qui finisse zogho largo dela spada a doy mani, che sono zoghi vinti ghi quali ano zaghi zoe rimedy e contrary da parte dritta, e de pte riuersa e contramente e contratagli de zaschuna rasone cum rottire couerte, ferite e ligadure, che tutte queste chose ligerissima mente se pono intendere.

Qui cominza zogho de spada a doy man zogo stretto in lo quale sara dogni rasone couerte, e ferde e ligadure e dislogadure e prese, e tore de spade, e sbatter in tra p diuersi modi. E sirano gli rimedy e gli contrary de zaschuna rasone che bisogna a offender e a defender.

Noi stasemo qui incrosadi, e di questo
incrosar che noy fazemo tutti gli zoghi che noy
seguemo fare gli possemo, chosi uno di noy quale
laltro. E tutti gli zoghi seguirano luno laltro
come denanzi e ditto.

Per lo incrosare cha fatto lo magistro, e cu lo pe dritto
denanci io complisto lo primo zogho, zoe, che io passo cu
lo pe stancho e cu la mia mane stancha passo di sopra
lo mio dritto brazzo, e piglo el suo mantenir di sua spada
in mezo le soe mane zoe in mezo delo mantenir. E cu ta
glo e punta io lo posso ferir. E questa presa si po fare
a spada duna e de doy mane, za incrosare tuto di sopra
questo di sotta mane si po far tal presa.

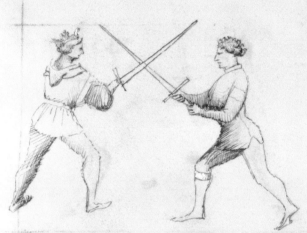

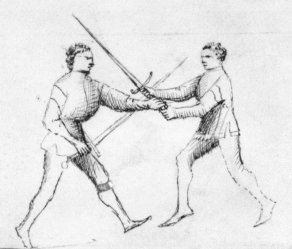

Questo e un altro zogho che uene del incrosar del
mio magistro. E como ello e incrosado ello po fare questo
zago e gli altri che qui dredo seguene, zoe, Che lo zu-
gadore po piglare questo modo lo zugadore, e ferirlo
in lo uolto cu lo pomo dela spada sua. Anchora po
ferirlo de fendente in la testa, manzi chello possa
fare couerta presta.

Questo e un altro ferir d'pomo. E se po fare subito
gli lo uolto a distouerto, fa lo senza dubito. Che ello si
po fare armado e disarmado. Quatro denti butta fiori
di bocha a uno cu tal zago, si chella puado. E la spada al
collo se uolesse te poria butare, como fu dredo ami gllo
stolare.

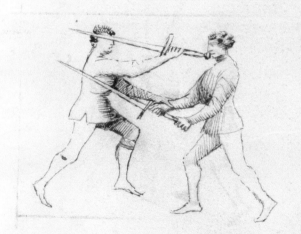

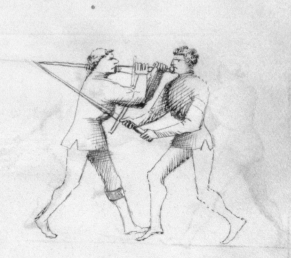

Per lo zogho che me denanzi e como lo scolar
a ditto io to posta la spada al collo, e la gola te posso
ben tagliare, ¶ che i sento che ti nõ hu punto de co-
lare.

Quando io son morosado io passo cũ cobta, e fiero in gli toy
brazzi i questo ptito. E questa punta ti metto i lo uolto. E
filo pe stancho io acresto trambe le brazze te liguaro. Ouero che
i ãsto zogho che me dredo ti pigliro, zoe che ti liguaro la spada
e ptelp la tiguro.

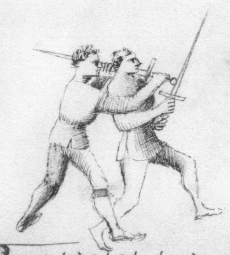

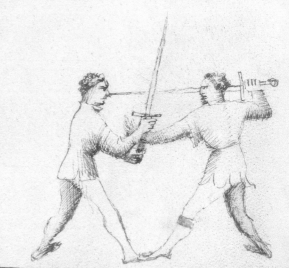

La presa che dise lo scolar che me denanzi quella
ti fazo, ferir ti posso senza impazo. Ello elzo tegno
di tua spada, de punte e tagli ti faro deruda. E
questo zogho rompe ogni tore di spada, e lo zogho stre-
to a farlo subito a farlo subito quello guasta.

Quãdo io son morosado io uegno al zogho stretto. Ello elzo
de la mia spada enfra le toy mane metto. E leuo le toy brazze
cũ la tua spada d'erto. Ello mio brazo stancho butro p sopra
li toy aman ruersa, e serero li toy brazzi cũ la tua spada
sptto lo mio brazzo mancho. E de ferir nõ ti lassaro i fin
che saro stancho. Lo zago che me dredo che fu lo scolare
Ello e mio zogo, e quello te uoglio fare.

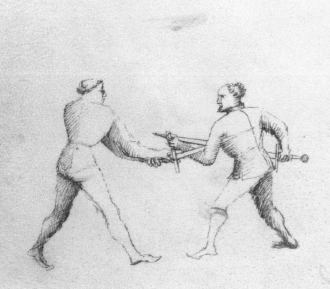

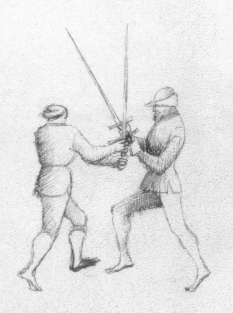

Del scolaro che me denanci io cõplisto lo zogho.
e quello che luy di far adritto io lo fatto. Le braze
to ligade in ligadura mezana. La tua spada ei
fissime e no ti po iutare. E cũ la mia feride asay
te posso fare. La mia spada ti posso metter al
collo senza dubito. El zogo che me dredo te pos
so far subito.

Del zogho che denanci si fa questo zogho, che
quando lo scolaro a ben ferido lo zugadore tegnado
gli brazzi cũ la spada ben ligadi cum lo suo brazzo man
cho la sua spada gli buta al collo e metilo i questo par
tito. E cio lo butto in terra lo zogho io complito.

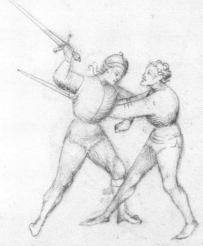

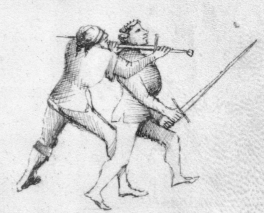

Se uno se couvra dela parte riuersa, piglia la sua
mane stancha cũ la sua man stancha cũ tutto lu
pomo dela sua spada, e penzilo in dredo, e cũ punta
e taglo ben lo po ferire.

Se uno se couvra dela parte driuta, piglia cũ la
tua mane stancha la sua spada p questo modo, e feride
di punta uoy cũ lo taglio. E se tu uoy tu gli tagli cũ la
sua spada lo uolto ouoy lo collo p lo modo che depinto.
Anchora quando io to ben ferido, io posso abandonar la
mia spada e piglar la tua p lo modo che fa lo scolaro
che me di dredo.

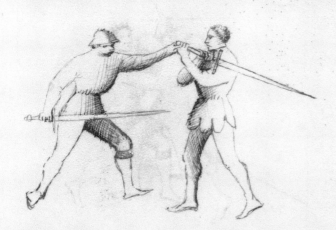

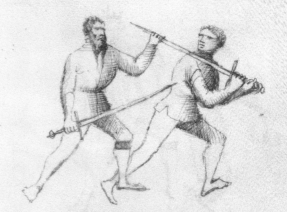

Del zogho del scolaro che me denanzi si fazo questo zogho cu la sua spada gli taglio lo volto mandandolo in tera. Ben ti mostraro che tal arte sia vera.

Questo zogho e tolto del zogho de la daga zoe del primo magro remedio che come ello mette la mane stancha sotto la daga p torgella de mane e p lo simile questo scolaro gli mette la mano stancha sotto la mane dritta del zugador p tangli la spada dimano. Overo chello mettera in ligadura mezana come lo segondo zogho che dredo lo primo magro remedio di daga che dicto denanzi. Ella ligadura sie di questo scolaro.

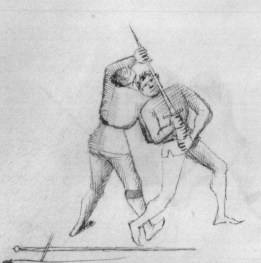

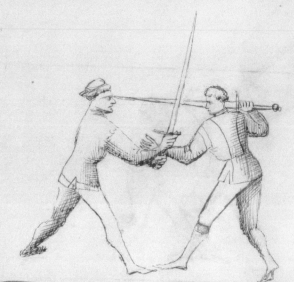

Io son lo contrario e si fazo contra lo scolaro che me denanzi che vol far zoghi de daga zoe del primo magistro remedio lo suo segondo zogho che gle dredo. E cu tua spada remara in pie quello non te credo.

Anchora son contrario de quello scolaro che vol fare zogi de daga zoe lo segondo zogho che me denanci, di quello scolaro fazo contra. E io gli sego la gola poco monta. E in terra lo posso buttare. E quanto tosto lo posso fare.

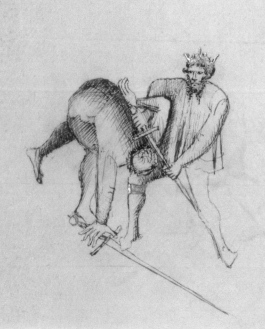

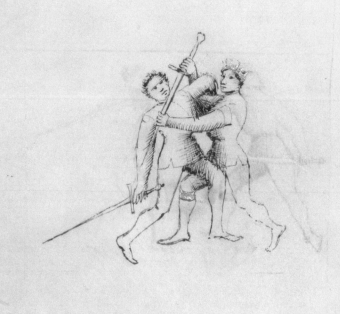

Se io me movo a le strette cū vno. Subito
fazo questa presa, p che ne cū tor di spada ne cū
ligadure non mi faza offesa. Anchora lo posso
ferire de punta e de taglio senza mio priculo.

Questo zogho se fa p tal modo zoe che mouada
cum lo colpo mezano contra lo mezano de p̄ te riuersa
e subito uada cū couerta ale strette, e butti la spada
al collo del compagno como qui e depento. Buttar lo po
m̄ terra senza fallimento.

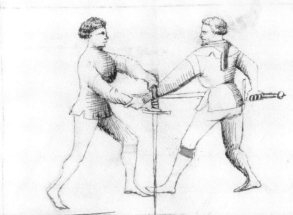

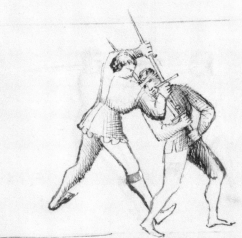

Questo el tor di spada lo souano cū lo māteniū
de mia spada io penzo mansi, e cū la mia man man
cha io stringo gli soi brazi p modo chello conuene
p̄der la spada. E poy de grande feride gle faro
terida. Lo scolaro che me dredo aquesto zogo mo
stra como la spada del zugadore, e m̄ terra posta.

P̄ er la presa del scolaro che denanzi mi a fatta
la spada m̄ terra te caduta, tu lo poy sentire. Asai
feride te posso fare senza mentire.

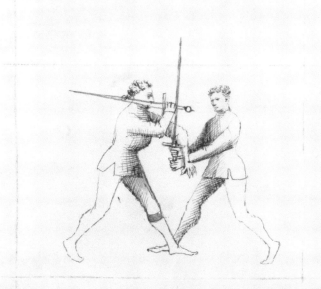

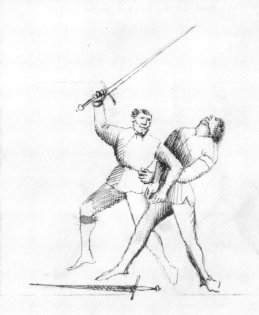

Questo el mezano tor de spada chi lo sa fare.
Tal uoltar di spada si fa in questo / qual al p°mo.
Saluo che le prese nõ sono eguale.

Questo, e unaltro tor de spada chiamado sottano.
per simile modo se tole questa como fa lo sottano el sopno
zoe cũ tale uoltar de spada. p lo camino dele altre questa
uada. Cũ la mane dritta caricando manci una uolta tondi
cũ lo mantenir. E la mane stancha la uolta tonda debia
seguir.

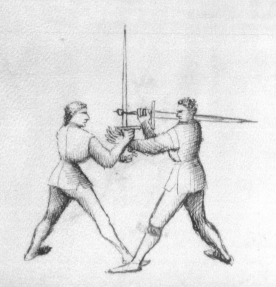

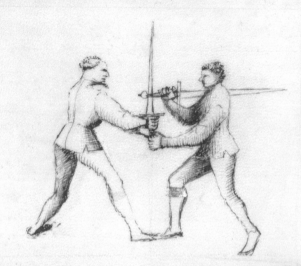

Uno altro cosi fatto tor d'spada / che quãdo
uno e ale strette merosado, lu stolaro de mettere
la sua mane dritta p sotto la sua de si mstesso / e
piglar quella del zugadore quasi al mzo oben
erto. e subito lassur la sua andar mtra. E cũ la
man stancha de piglar sotto lo pomo la spada del
zugadore. e dangli la uolta tonda amay riuersa,
E subito lo zugadore auara la sua spada persa.

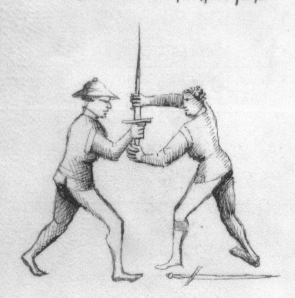

Questi sono tre compagni che uoleno alader questo magro che aspetta cu la spada a doy mane. Lo primo di questi tre uole lanzare la sua spada stra lo magro. Lo segondo uole ferire lo detto magro d'taglio o de punta. Lo terzo uole lanzare doy lanze chello ai parechiad, come qui depento.

Io spetto questi tre in tal posta, zoe in dente di zenghiaro, e in altre guardie poria spettare, zoe in posta de donna la senestra, inchora in posta di finestra senestra, cu quello modo e deffesa che faro in dente di zenghiaro. Tal modo e tal deffesa le ditte guardie debian fare. Senza paura lo spetto uno a uno, e no posso fallire, ne taglio ne punta ne arma manuale che mi sia lanzada. Lo pe dritto ch'io denanci acresto fora de strada, e cu lo pe stancho passo ala trauersa del arma che me incontri rebatendola in pte riuersa. E p questo modo fazo mia deffesa. Fatta la couerta subito faro loffesa.

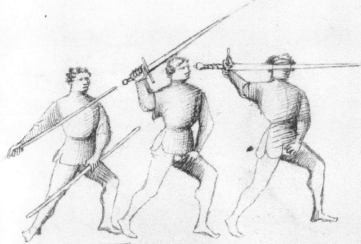

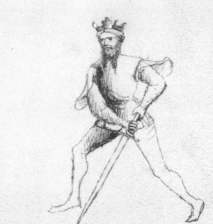

Questo magro spetta questo doi cu le lor lanze lo pmo uol trar cu la punta sop man, e l'altro uol trare sotto man. Questo si uede. Lu magro che aspetta cu lo bastone e cu la daga quado uno di questi gli uol trare cu sua lanza lo magro piega lo bastoni in uerso pte dritta zoe quasi in tutta porta di fero uoltando la psona, non amouendo gli pie ne lo baston di terra. E rimane lo magro in guardia. E come uno di questi tra ello rebatte la sua lanza cu lo bastone, e cu la daga sello bisogna a man stancha, e cu quello rebatter ello passa e fieri. E questa e la sua deffesa come trouerete dredo questi doi d'lanze.

Eramo ambi doi disposti d'ferire questo magro ma segondo lo so ditto no poremo far niente. Saluo se noy no lingenamo p questo modo zoe non uolteremo gli ferri de le lanze di dredo, e traremo cu lo pedale de la lanza. E quando ello rebattera lo pedale d'la lanza, noy uolteremo nostre lanze, e feriremo de laltra pte cu gli ferri d'le lanze. E questo sara lo suo contrario.

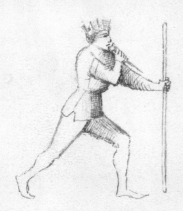

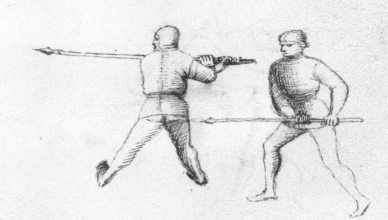

Questo sie lo zogo del magistro che aspetta quelli doi cu doe lanze. Lo magistro a i la mane dritta una daga, e i la mancha tene lo bastone in pe dritto denanzi de si. Ello po fare in questo modo zogo. E io lo fazo plui in so stambio. Aca se questo zugadore auesse sapudo ben fare di questa punta de daga se poseua ben schiuare. Oe ello auesse lauado le mane de la lanza, e cu lo auanzo d'la lanza che auanza di dredo auesse couerto sotto la mia daga zoe incrosado, questo no gli saria mostrado. E cu sua lanza mi poseua guastare se tal contrario mauesse sapudo fare.

Questo magistro fara deffesa cu questi doi bastoni contra la lanza in questo modo, che quado quello de la lanza gli sara apresso per trare, lo magistro cu la mane dritta tra lo bastone per la testa di quello de la lanza. E subito cu quello trare, va cu l'altro bastone a la costa de la lanza, e cum sua daga gli fieri in lo petto segudo che depento a qui dredo.

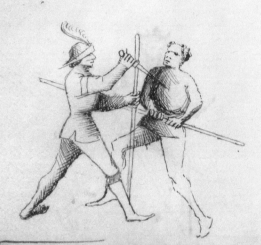

Io fazo lo detto del magistro qui denanzi. E lu contrario auesse sapudo, auerissi mi fatto i pazo per tal modo. Tuere leuado le mane cu la tua lanza sotto la mia daga, e per tal modo maresti possudo guastare. Habi questo che no sapesti miere fare.

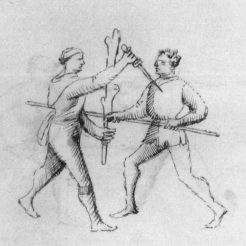

Questo azagro cu queste spade significa gli detti colpi de la spada. Elli quatro animali significa quatro vertu, zoe avisameto, presteza, forteza, e ardmento. E chi vole esse bono in questa arte de queste vertu conuen de lor auer parte.

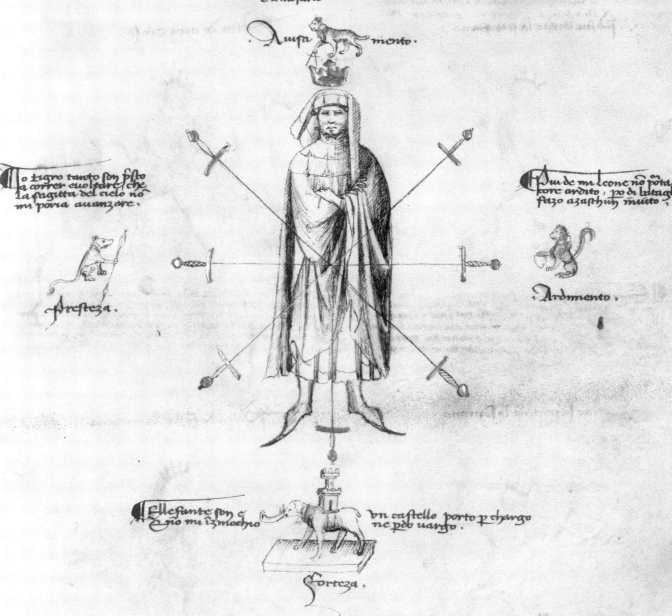

Meglio d mi lovo ceruiero no uede creaba. Ca quello mette semp a sesto e a misura.

. Avisa mento .

To tigro tanto son pisto la correr euolpare che la sagitta del cielo no mi poria auanzare.

Presteza.

Piu de mi leone no pota core ardito, po de bataglia fazo azaschun multo.

. Ardmento .

Ellefante son e gno mi inmochio un castello porto p chargo ne pdo uango.

Forteza.

Noy semo .iiij. magistri che sauemo ben
armezare. Ez asthuno de noy quell arte sa
ben fare. E de arme manuale auimo ben pato
de tagli e de punte se defendemo sel zi fa loco.
Io son posta breue la serpentina meglor de le
altre mi tegno. A chi daro una punta ben gli
parara la segno.

Posta di uera crose che contra ti uoglio fare. In mi le
toi punte no pon entrare. De ti me comouero i lo passare che
faro. E de punta te ferro. senza fallo. che ti e le altre guar
die pato mi pon fare. tanto so bene lo armizare che no pos
so fallire lo morsare. che mi lo passar e mi lo morsar
e mi lo ferire. larte uole questo a non fallire.

· Posta Breue la serpentina ·

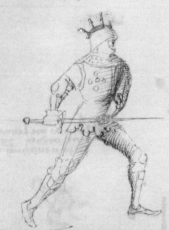

Posta de uera crose ·

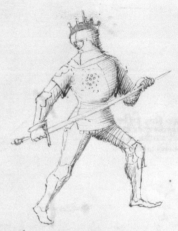

Io son pino serpentino son lo soprano. e ben
armado grande punte zetto sotto mano. che
son in erto. e torno al piano. Una forte punta
ti butiro cu lo passare. Ella e mia arte che la so
ben fare. Di tor tagli no me curo mente tanto
so in larte. che de grande punte io ti daro gran pte.

Porta di ferro la mezana son chiamata. p che l arme
e senza esfuzo le punte forte. E passaro fora d strada
cu lo pe stancho. e te metero una punta i lo uolto. ouero
che cu la punta e cu lo tagho en fra li toi brazzi intraro
p modo che io te mettero in ligadura mezana. in quella che
denanzi pinta e nomenada.

· Sonno serpentino lo soprano ·

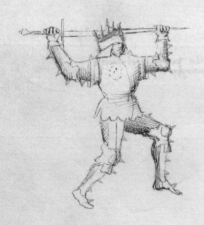

· Porta de ferro la mezana ·

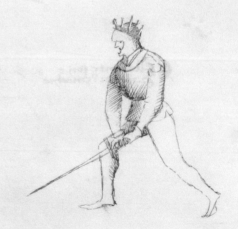

~ 32v ~

Posta sagittaria son p nome chiamada grand
punte e zetto passando fora destrada. E si me uen
contra colpo o taglio. lo fazzo bona couerta e subito
io fiero lo mio contrario. Questa se mia arte i taql
nio suario.

Posta di crose bastarda son di uera crose. 3o che
la po fare uolontiera lo fazzo. Bone couerte e punte
e tagli fazo p usanza sempre schiuando gli colpi fora
distrada. E di miei colpi fazzo grandissima derada.

Posta Sagittaria

Posta de crose bastarda.

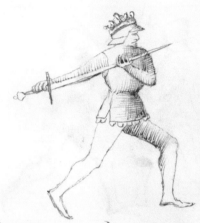
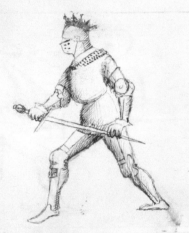

De posta di uera crose io son ensudo cu questa co-
uerta passando fora de strada ala trauersa. E di
questa couerta si uedera quello chio posso fare. per
gli miei stolara lo posso mostrare. Chelli farano gli
miei zaghi in complimeto. quegli che sono de com-
batter a oltranza. L arte mostrarano senza dubitaza.

E son lo pmo stolaro del magro che me denanzi. Questa
punta fazo p che ella esse di sua couerta. Anchora
digo che dela posta di uera crose. e de posta de crose bas-
tarda se po fare questa punta. e digo de subito 3oe
come lo zugadore tra una punta alo magro o stolar
che fosse in le ditte guardie ouero poste lo magro. lo
magro ouero stolar de andar basso cu la psona e passar
fora de strada trauersando la spada del stolaro. e cu la
punta erta al uolto ouero al petto. E cu lo mantenir
dela spada basso. come qui depento.

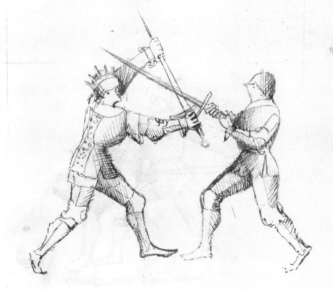
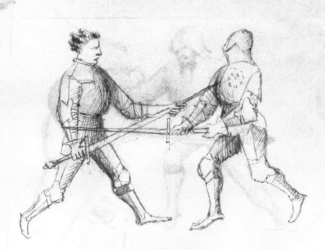

Quando io uezo che la mia punta no po mitrare ny lo petto ne ny lo uolto p la uisera. io leuo la uisera e si gu metto la punta ny lo uolto. E se questo no me basta io mi metto alli altri zoghy piu forti.

Quando io ueni a le strette cu questo zugadore a fan lo ferido di denanci e p le arme niente me zoua aya p lo cubito lo penzero forte che lo fara uoltare Se le suoy arme farano di dredo forte voro lo p uare

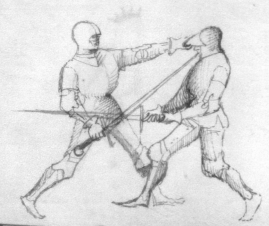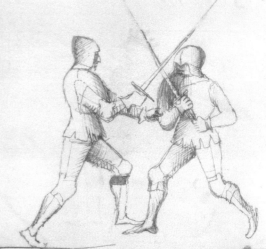

Quando io uidi che cu la spada niente ti posseua fare Subito io presi questa presa d'abrazare che io credo cuezo esento che le arme no te ualerano niente che ti metero ny la forte ligadura de sotto ny questa che me dredo posta. Io ti faro fare subito la mostra.

Iny la ligadura de sotto e chiaue forte to strado p si fatto modo che tu no poy ensire e forza non ti ual niente. Otentar ti posso ela morte ti posso dare una lettera serimeria che no mello poriss uedare tu no ai spada ne armadura di testa tu ai pocho honore e farai breue festa.

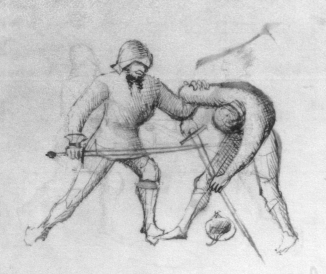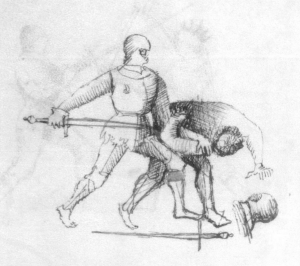

Questo zogo esse del pmo nro magro d posta
di uera croxe e dela bastarda zoe. Quando uno gli tra
una punta ello scolaro la spetta in la guardia sua, e
subito passa ala couerta fora de strada e tra gli una
punta in lo uolto, e cu lo pe stancho acresse de fora
del suo pe che denanzi p questo modo che depento per
butarlo in tra che la punta dela spada glauanza cu
oltra locollo.

Quando io uegno dela guardia in la couerta
stretta, se no posso ferir de taglio, io fiero de punta
E se de questi doi no posso ferire, io fiero del elzo o
del pomo. E questo si fa segondo che glintelletti sono
E quando io son chossi ale strette, ello zugador crede
pur dela spada uoglio zugare, io mi metto allabra
zare, e io uezo che mi sta auantazo. E se no, io lo fiero
del elzo in lo uolto come denanzi detto segondo che ami
pare che meglio sia.

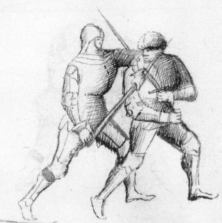

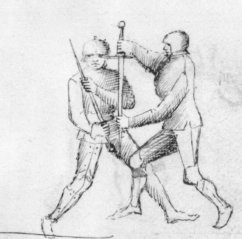

Come uoy uedeti che lo scolaro che me denanzi fieri
lo zugadore in louolto cu lo elzo di sua spada, e presta
mente apresso lo po ferire cu lo pomo in lo uolto come
ueder poteti qui di sotto.

Anchora dico che questo scolaro che me denanzi che
fieri lo zugadore cu lo pomo dela spada in lo uolto,
che ello auanze possudo fare come io fazo, zoe acres
ser lo pe drutto dredo lo suo stancho. E lo mantenir
de sua spada meterlo al suo collo p butarlo in tra
come io fazo.

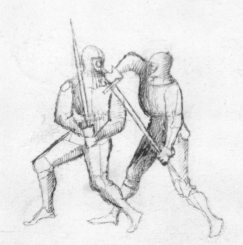

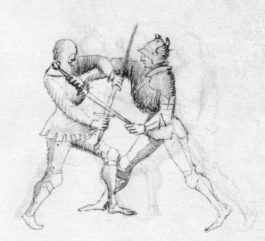

Anchora questo zogho esse de posta di uera
crose p tal modo zoe: che quado vno scolaro e
m quella posta, e vno gli uen incontra, che
subito in lo suo trar del zugadore, che lo sco
lar debia fora de strada passare, ela punta
gli metta m lo uolto chome uedeti a qui fare.

Anchora digo che quando un scolaro euenudo ale
strette, che uezando chello no po guastar lo compagno
cu sua spada, chello si de metter allabrazare cu sua
spada, e questo modo zoe, che lu scolaro debia buttar la spada
sua al collo del zugadore, elo suo pe dritto debia metter
dredo lo pe stancho del zugadore, ebutarlo m terra
a man dritta.

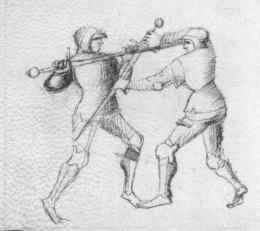

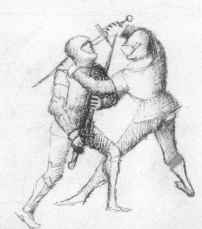

Questo scolaro no possando ferire lo zugadore
cu danno, si uole metter ala brazare p questo
modo zoe, che lo scolar mette la sua spada dentro
ute della man driura dello zugadore. Eque fu lo
scolaro p intrar cum sua spada col lo suo brazzo
stancho sotto lo brazzo dritto del zugadore p sba-
terlo m terra, ouero p metterlo m ligadura de
sotto zoe m la chiaue forte.

Questa sic una presa forte e bona, che fatta
la presa lo scolar mette allo zugadore lo suo pe stancho
dredo lu pe stancho del zugadore. Ella punta dela sua
spada gli mette m lo uolto. Anchora lo po buttar m
terra muerso man dritta.

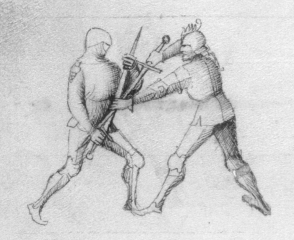

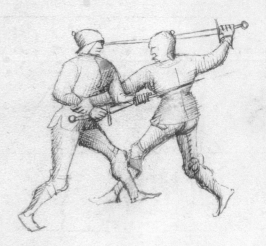

Questo sie lo contrario dello magro che rimedio
e di tutti gli soi scolari. Che vera cosa sie che zaschun
contrario che uen fatto allo magro rimedio, quello contrario
rompe lo zogo dello magro rimedio e di tutti soy scolari.
E questo dico di lanza azza spada daga e abrazzare
e di tutta larte. Tornemo a dire dello magro rimedio.
Questo magro contrario si mette la sua mane mancha
dredo lo cubito dritto dello zugadore che fa la couerta de
lo magro rimedio, E sgli da uolta p forza p ferir lo de
uredo como uedreti qui dredo.

No son scolaro dello magro contrario che me denanzi
e complisto lo suo zogo. Quando lo zugador e uolto
subito io lo fiero di dredo sotto lo brazzo suo dretto. E per
sotto lo camaglio in la coppa dela testa, ouero le nadeghe
del culo cu riuerencia, ouero sotto gli zinochi, ouero
in altro logo che trouo discuerto.

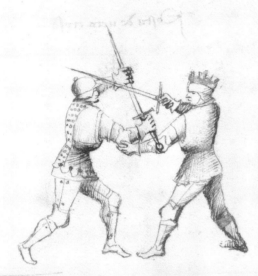
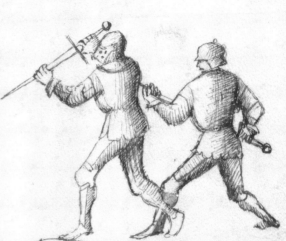

Questa spada stusa per spada e p azza, e no do
tagliare del elzo in fin uno somesso apresso la puta
e delli manze uol tagliare e auer fina punta e lo
taglio uol esser di lungeza un somesso. Ella rodeletta
che sito lo elzo uol posser corere in fin uno somesso apsso
la punta e no piu. Ello elzo uol esser ben tempado, e
auer bona punta, ello pomo uol esser graue, E quelle
punte uoleo esser ben tempade e ben agude. Ela spada
uole ess graue di dredo, che era denanzi. E uole esser
di peso de .v. a .m. libre. E segondo che lomo e grande
e forte, segondo quello uole armare.

Questa altra spada si uole taglar p tutto. Saluo che
dello elzo in fin ala punta ale doe parte in mezo la terza
dela punta non de taglar niente, a tanto spacio che
una mane cun uno quanto lanza mente gi possa in
trare. E simile mente uole ess fina di taglo e de puta
Ello elzo uole ess forte, e aguzo e ben tempera do
ello pomo uole esse cu bona punta, e uole ess graue.

Io son posta breve la serpentina che megliore d'le altre
me tegno. A chi daro mia punta ben gli parera lo segno.
Questa punta si e forte p passare coraze e panceroni
deffende ti che uoglio fur la zua.

Io son posta di uera croxe, po che au croxe me defendo
e tutta l'arte di scarmir e de armizare se deffende
au couerte dello armizare incrosar. Tu pur che
ben tu speto, che zo che fa lo scolar primo dello magistro
remedio della spada in arme au lu modo e au lo passar
tale punta au la azza mia ti posso far.

·Posta breve serpentina·

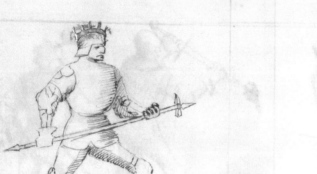

·Posta de uera croxe·

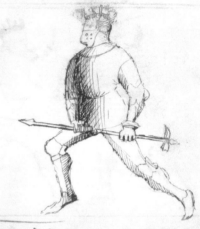

Posta de donna son contra dente zengiaro, e ello
mi aspetta uno grande colpo gli uoglio fare, zoe che
passaro lo pe stancho acressando fora de strada e in-
traro in lo fendente p la testa. E si ello uene cum
forza sotto la mia azza au la sua, se no gli posso
ferire la testa, ello no me mancha a ferirlo o in le
brazzi o en le man.

Si posta di donna a mi porta di ferro mezana
e contraria, io cognosco lo suo zogo ello mio. E piu
e piu uolte semo stade ale bataglie e au spada e au azza.
E si digo che quello chella dise de poder fare, piu lo
posso far alei chella lo po far a mi. Anchora digo
che se io auesse spada e no azza che una punta gli
metteria in la fazza, zoe, che in lo trar che posta di
donna fa au lo fendente, se io son in porta d'ferro mezana
e a doy man cum la spada, che subito in lo suo uenire, io
acresto e passo fora de strada, sotto la sua azza p forza
io entro, e subito au la mia man stancha piglio mia
spada al mezo d'la punta gli metto i uolto. Si che tra noy
altro che d'malicia e pocha preparacione.

Ɛoda longa lo fon contra pofta de fenestra uoglio fare
de tuto tenpo poffo ferire. E cum mio colpo di fendere
cum azza e fpada in tra fbateria. E al zogo ftretto forte me
furia. Come uoy trouerete qui gli zoghi di dredo, de guar
dagli a bno a bno che uen prego.

Ɛofta di fenestra fon chiamata la finestra, bno
paulo brazo fe ftia de m ala deftra. Noy no auemo ftu
bilita. Vna claltra cerca la falfita, tu credera che
io uegna cum lo fendente, e io tornero un pe idredo
e im mudero di pofta. Li che era in la finestra io entre
ro in la deftra. E crezo entrare in gli zoghi che uegneno
dredo ben prefta.

Questi sono gli zoghi delli quali le guardie
fano questione. Zaschuna se vol pigliare, e crede
auer rasone. Quello che po buttar la azza dello
compagno a terra come e qui depento, questi zoghi
quello fazza, tuti gli fara se lo contrario no
lo impaza.

Lo scolaro chazza alo zugadoe la sua azza enfra le gambe
e cu la man stancha ello gli coura la uista. E quando lo zuga
dor no uede, e se uole uoltare, tosto ua m terra senza fallare

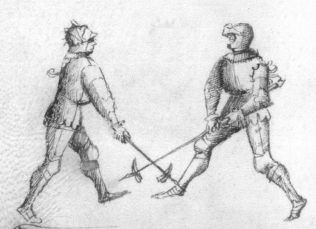

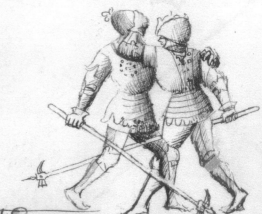

Anche lo scolaro che me denanzi po fare questo
zogho quando ello e a le strette come uoder possere
lo po stancho pagna sop la sua azza, e trei la sua
m dredo, ela punta metta allo zugadore m la fazza.

Lo scolaro che denanci uode che cu la pua dla azza no
a possudo far niente alo zugadore m lo uolto p la uisera
ela punta gli mette m la fazza cu tanta forza chello
po dare a la sua azza. Questo zogho che fazzo seguisse
quello che denanzi, epoy quelli de dredo tutti quati

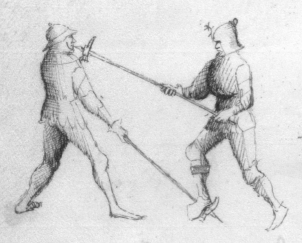

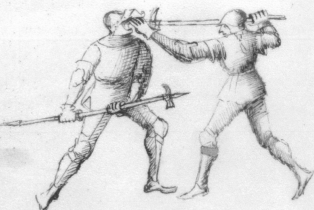

~36v~

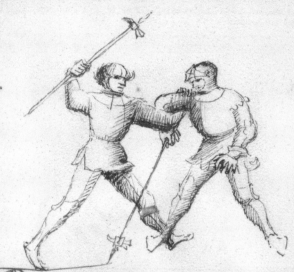

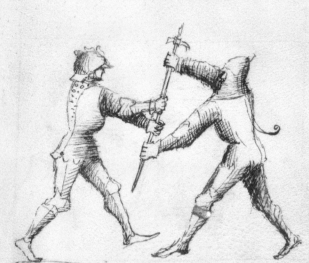

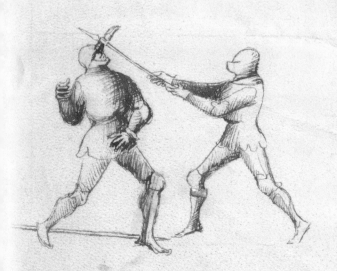

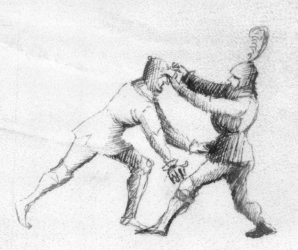

Ber questa presa che io chosi te tegno cu mia azza
te ferro in la testa . e cu uno brazzo mancho ti metterro
in ligadura de sotto la forte . che piu che le altre e pico-
losa di mote .

Cum meza uolta ti cauaro questa azza de
le mane . E tolta che io tella auero ; in quello apo
uoltare , io ti ferro in la tua testa come fa questo
scolar che me di dredo , tu cazera moto come io
credo .

Questo zogho e dello scolaro che me denanzi che fazo ,
Quello chello a ditto ben lo crezo che m tra cazerai moto
plo colpo che in la testa io to fatto . E se questo colpo no
ti basta , uno altro ten posso dare , e poy per la uistra in
terra te uoro tirare . Come qui dredo depento , e
quello ti fauo se no mi pento .

Quello che dise lo scolaro che denanzi quello
io ti fazzo , che per la uistra in tra ti uoglio zitare .
E se uolesse quello ti furia cu lo abrazare , che me
glio che li altri , e quello so ben fare .

Questo zogho e ligero d intender che ben se
vede chello posso in tra zitare. E quando lo fara
in tra dredo mello uoro straffinare. E quando la coda
piu no lo tegnera, delle mie feride assai ello auera.

Questa mia azza era piena de poluere, e se
la dicta azza busada inforno i torno, e questa poluere
si fose coroſina che subito come ella tocha lochio, lomo p
nuſſm modo nol po auere, e forſi may no uedera piu.
Lazza ſon ponderoſa crudele e mortale, mazori colpi
che uegno aſiere, la azza me di danno e niente piu non
uale. E ſe io falliſſo lo pmo colpo chio fazzo, tutte le altre
arme manuale io cauo dinpazo. E ſe ſon cü bone arme
ben acompagnada, p mia deffeſa piglio le guardie,
pulſatiue de ſpada. Signore nobiliſſimo ſignor
mio Marcheſe, aſſay choſe ſono in queſto libro che uoy
tale malaic no le fareſte. Ma p piu ſauere, piaza
in di uederle.

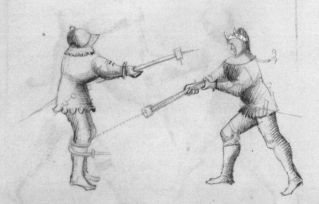 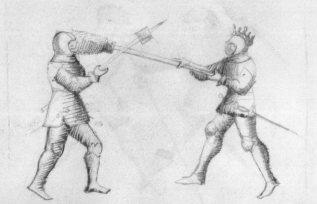

Questa e la poluere che uai la azza penta o ſp
pigla la latte delo titimallo, e ſeccalo al ſole ouero
in forno caldo e fane poluere, e pigla di queſta
poluere vnc. iij. e vna vnza de poluere d fior de
preda, e meſtola i ſembre, e queſta poluere ſi de
metter in la azza qui de ſopra, ben che ſe po fare
cü ogni ritorio che ſia fino, che ben ne trouerei
di fini in queſto libro.

Noi semo tre magri m̃ guardia cũ nostre
lanze, e conuegnemo pigliare quelle dela spada.
E io son lo p̃mo che m̃ tutta porta di ferro son posto
p̃ rebatter la lanza del zugador tosto, zoe che passaro
tum̃ lo pe dritto ala trauersa fora de strada, E tra
uersando la sua lanza rebattero m̃ parte stancha.
Sic hello passar e llo rebatter se fia m̃ un passo cũ lo fe
rire. Questa e chosa che no se po fallire.

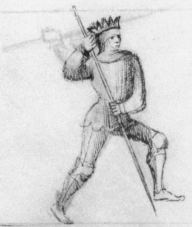

In meza porta di ferro io me o posto cũ la lanza
Lo rebatter e lo ferire e semp̃ mia usanza. Eueg̃ na
chi uole cũ meza lanza o stanga, che rebatter cũ passo
lo ferir no me mancha. che tutte le guardie che stano
fora d̃ strada, cũ curta lanza e curta spada sono si
fficienti aspettare ogni arma manuale longa. E
quelle dela p̃ dritta couvrano e cũ couerta passa
e metteno punta. E le guardie de p̃ sinistra
couvrano e rebatteno e di colpo fierano, e nõ po metter
chossi ben punta.

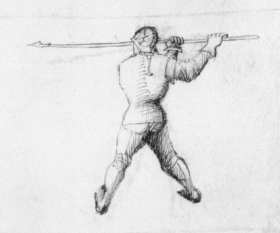

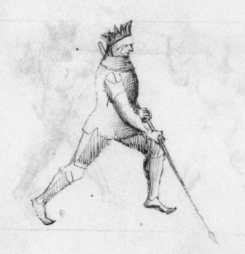

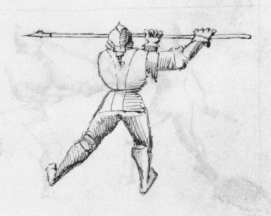

Io son la nobele posta di finestra destra, che
in rebatter e ferir sempre io son presta, e de
lanza lunga me curo pocho. Anchora cu la spada
io spetteria lalonga lanza stando in questa guar
dia che ogni punta rebatte, e sta intanda. Ello
scambiar de punta io posso fare. Ello rebatter a tra
no se po fallare. In lo zogho che ne dredo uolemo
finire.

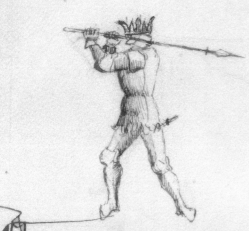

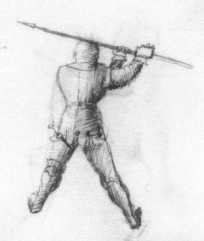

In questo zogho finissено le tre guardie che denanzi
sono zoe, tutta porta di ferro, e porta di ferro
la mezana, e porta de finestra la souzana destra.
In questo zogho elle finissено li zoghi e lalor arte.
Come io fiero chostuy p lor pte.

Questo e lo contrario delli tre azaury de la lanza
che finissено in lo zogho che me denanzi. El modo
uoglo dire. Quando gli magistri credeno la mia lanza
fora de lor psona catare, io do uolta ala mia lanza
o feristo cu lo pedale, e chossi o ben ferro in lo pedale
che ala punta. Eli zoghi di questi magistri pocho mi
monta.

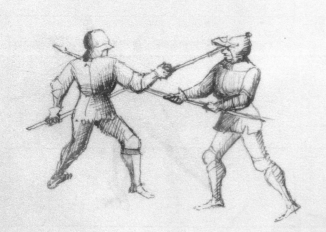

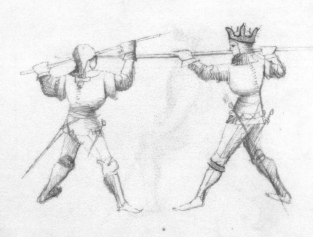

Noy semo tre guardie di parte riuersa, e io
son la prima in dente di zenghiaro. Quelle che sono da
pte dritta fano quello che fazemo de la riuersa. Noy
passemo fora de strada manzi agressando lo pe che de
nanzi come ditto fora de strida. E de nostre punte de
parte riuersa fazemo derada. E tutte de parte dritta
e riuersa couegnemo in punta rebatendo finire, che
altra offesa cum la lanza no de po seguire.

In posta di uera croxe io aspetto, tu me troppo
apresso, zoga netto. Lo pe dritto che me denanzi
in dredo lo tornero. Ella tua lanza rebattero fora de
strida, inuerso la man dritta. La mia punta non
fallita, la tua sara fallita.

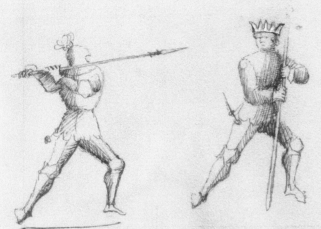
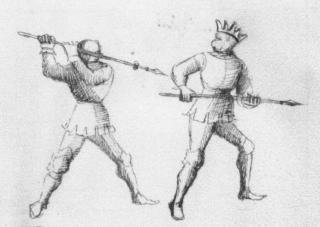

In posta de fenestra sinistra io son aparechiado,
se non ti fiero cu punta tu nay bon merchado. La puta
teguiro erta eli brazzi bassi portero cu lo pe che dredo,
cu quello io passaro fora d'strada amay riuersa. La puta
ti mettero in lo uolto senza nissuna deffesa. El zogho
che me dredo, noy tre asaghi quello possemo fare. Se
una uolta lo piu, no lo uoray piu prouare.

Lo zogho dela lanza qui finisse che io lo fazo d'la
parte riuersa delor zoghi me impazo. Queste tre
guardie che sono denanzi fano pensier d'lanza longa
o curta de no la fallir, che elle sono guardie d'si grandi
deffesa che in uno pango elle fano offesa e deffesa.
Ello contraio di questa punta ben si po fare, quando
la punta se rompe lo pedal se de uoltare, e col quello
ferir dello zogo dela lanza ben po questo bastare.

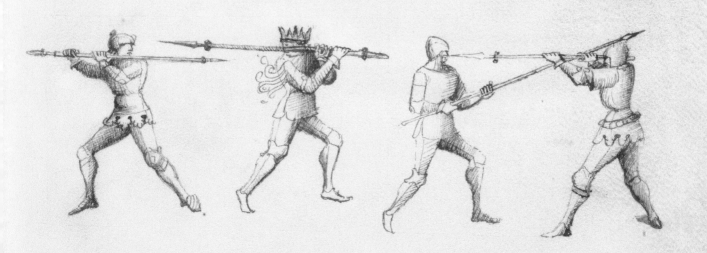

Io porto mia lanza in posta di dente di cenghiaro
e che lo son ben armado, e s'o curta lanza piu che lo
compagno, e si fazo rasone de rebatter sua lanza a fora
de strada zoe alla trauersa ouero in erto. E si firiro cu
la mia lanza in la sua uno brazo in entro cu uno brazo
d'la mia hasta, e la mia lanza discorrera i la sua pa
E lla sua lanza andara fora de strada lonze de mi e p tal
modo faro. Questa glosa ua al ze dio

Questo si e lo contrario dello zogho d' lanza che denanzi
che quando uno corre contra laltro a ferri moladi, e uno
a curta lanza piu che laltro. Quado quello che a curta
lanza porta la sua lanza bassa in dente di cenghiaro
quello che a la lanza longa debra simile mentre portarla
bassa la sua, p che la curta no possa rebatter la longa
p lo modo che qui e depento.

Questo e un altro portar de lanza contra lanza.
Questo magistro a curta lanza e si la porta in posta de
donna la sinistra como uoy uedete, per rebatter a se
vui lo compagno

Anchora questo magistro porta la sua lanza in posta
de donna la sinistra per rebatter la lanza che lo compagno
gli uole lanzare. E quello rebatter chello uole cum la
lanza fare, quello cum uno bastone o curta spada far
lo poria.

Questo magro che fuzi no e armado, e sia
bon cauallo corente / e sempre ua buttando le
punte cum la sua lanza oredo de si p ferire lo
compagno. E si ello scuoltasse dela parte dritta
ben poria intrar in dente di zenghiaro cu sua
lanza / ouero in posta di donna la sinistra / e
rebatter e finire come si postar in lo pmo e m lo
terzo zogho de lanza.

Questo portar de spada contra lanza e molto
fino p rebatter la lanza caualcando de la parte
dritta dello compagno. E questa guardia sie
bona contra tutte altre arme maniale, zoe ptra
aza, bastone, spada, z cetera.

Questo fie contra˜io del zogho che denazi
che questo magro cu˜ la lanza la porta bassa p̃
ferir lo cauallo, o, in la testa, o, in lo petto che lo
compagno no˜ po rebatter cu˜ la spada tuto basso.

Questo e vn altro contra˜io de lanza contra
spada, che quello dela lanza mette e resta sua lanza
sotto lo suo brazo stancho p̃ che no˜ gli sia rebattuda
sua lanza. Et p̃ tal modo pora ferir cu˜ sua lanza quello
della spada.

Questo cu la spada spetta questo cu la lanza
e sto spetta cu dente di cenghiaro / Come quello
cu la lanza gli uene apresso , lo magro cu la spada
rebatti stia lanza in fora in uerso parte dritta .
E chossi po fare lo magro cum la spada , chello po
couerir e ferir in un uoltar di spada .

Questo e lo contrario dello zogho di lanza e de
spada che denanzi , coe che quello cu la lanza fieri
in la testa lo cauallo dello suo inimigho / zoe quello
della spada , p che no po rebatter la lanza cum la
spada si basso .

Questo portar di spada se chiama posta de coda
longa. e sie molto bona contra lanza, e contra
ogni arma manuale, caualcando de la pte dritta
dello suo inimigo. E tente ben a mente che le pute
e li colpi riuersi si debano rebatter in fora zoe a la
trauersa e no in erto. E li colpi de fendenti si
debano rebatter p lo simile in fora, leuando un
pocho la spada dello suo inimigo. E po fare gli zoghi
segondo le figure depente.

Anchora questa ppia guardia de choda longa
sie bona quado uno gli uene incontra cu la spada a
man riuersa come uene questo nro inimigo. E sapia
che questa guardia e contra tutti colpi de parte
dritta e di pte riuersa, e contra zaschun che sia o
driuto o manzino. E qui dredo cominzano gli zoghi
di coda longa che sempre rebatte p lo modo che ditte
denanzi in pma guardia de coda longa.

Questo e lo p'mo zogho che esse de la guardia de coda longa che qui denanzi zoe chello magro rebatte la spada dello suo inimigo e metti gli la punta m lo petto oude m lo uolto come qui depento

Questo sie lo segondo zogho che pur di quello rebatter io fiero costuy sopra la testa che uezo ben chello no e armado la testa

Questo e un altro zogho lo terzo che rebatti la spada dello suo inimigho ello la piglia cu la mane stancha e si gli fieri la testa e cossi gli poria feri de punta

Questo sie lo quarto zogho che lo scolaro gli uol ferir la testa e tor gli la spada p' questo modo che uedete qui depento

Questo sie lo quinto zogho che fa la cotta cu lo rebatter de spada. Io gli butto lo brazzo al collo allo uoltar subito, cum tutta la spada t'ra lu butto senza dubito. E lo mio contrario de dredo sie lo segondo zogho. Ben che stando armado, di farlo, no a logo.

Questo sie lo sexto che uol tore la spada al co pagno, cu lo mantenir de la spada l'altro mantene leuera in erto, della mane gli cadera la spada p certo.

Questo sie lo settimo zogho che cotrario del quinto. Lo ferive chello gli fu in la gamba a quello e desso. Se lu compagno fosse armado no te insidar in esso.

Questo sie lo ottauo zogho che contrario di tutti gli zoghi che mi sono denanci, e maxima mente delli zogh de spada acauallo, e delli lor magistri che sono in guardia d'coda longa. Che quando li magistri o scolari stano in la dicta guardia, e io gli tro una punta o altro colpo, e subito elli me rebatteno o taglio o punta che faza. Quando elli me rebateno, subito e io do uolta a la mia spada, e ci lo pomo mio, io gli fiero in lo uolto. E pop passo cu la mia couerta presta cu lo ruerso tondo gli fiero dredo la testa.

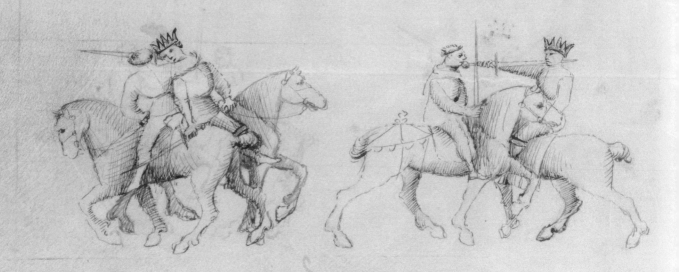

Lo nono son che sono contra lo contrario che
me denanzi. Che quado ello da uolta ala sua spada
subito lo mio mantenir metto / come uoy uedete depero
che cu lo pomo i lo uolto no me po ferir. Esso leuo la spada
 perto, e dello ruerso io piglio uolta / ben poria esser
che la spada ti saria tolta. E si quello mi falla che io
no lo faza / dello ruerso dela spada ti daro in la faza.
O uero delo pomo te ferro in la testa / tanto faro mia
uolta presta. Chi finisse lo zogho acauallo
de spada a spada. Chi piu ne sa men diu vna bona
derada.

Questo e zogho de Abrazare zoe zogho de
brazi e si fu ptal modo. Quado vno ti fuzi
e dela pie stancha tu gli uoi apresso, Cu la man
dritta tu lo pigli in le sguanze dello bacinetto e
se ello e disarmado, p gli cauigli, ouero per lo
brizo dritto p dredo le sop spalle, p tal modo fa
ralo ruisare, che in terra lo farai andare.

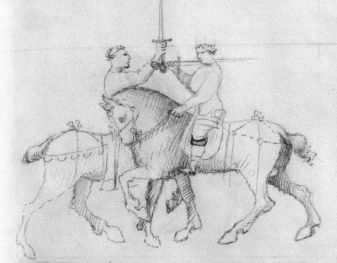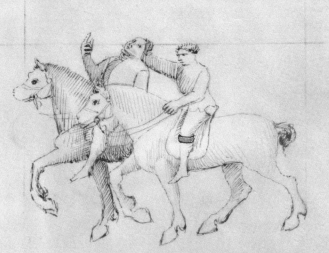

Questo e contrario del zogho che denanzi
neual p tal modo / questo contrario cu tal presa se fa
zoe subito quado ello p dredo lo pigla, la man de la
briglia debia subito strambiare / e cu lo brizo stucho
p tal modo lo de piglare.

Questo scolaro uole buttar questo da cauallo
zoe chello lo pigla p la staffa e caualo in certo. Se
ello no va in terra in acre stara p certo, saluo
sello no e al cauallo ligado, questo zogho no po
esse fallado. E se ello non a lo pe in la staffa, p lo
collo del pe lo pigla che piu uole leuandolo i certo
come denanzi ditto, fate quello che denanzi qui
scritto.

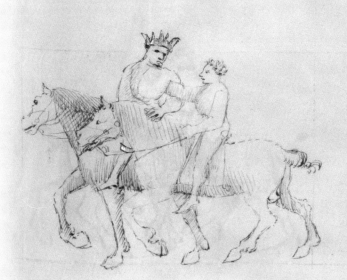

Lo contrario del zogho denançi qui e piçu-
chiado, che se uno ti piglia p(er) la staffa, o uero
p(er) lo pe, buttagli lo brazo al collo, e questo su
bito far si de. E p(er) tal modo lo poray disqualcar
da cauallo. O tu fa questo ello andera in t(er)ra senza
fallo.

Questo sie un dito de buttar uno in t(er)ra cu(n) lo ca-
uallo. Lo rimedio di buttar uno i(n) t(er)ra cu(n) tutto lo cauallo
p(er) tal modo si fa. Quando tu scontre uno a cauallo.
caualca dela sua p(ar)te dritta. Ello tuo brazo dritto
buttalo p(er) sop(ra) lo collo del suo cauallo, e piglia la sua
brena ap(re)sso lo morso che gli sta i(n) bocha, e riuoltalo
i(n) erto p(er) forza. Ello petto del tuo cauallo fa che uada
p(er) mezo la groppa del suo cauallo. E p(er) tal modo con
uene andar in t(er)ra cum tutto lo cauallo.

Questo sie lo contrario di questo zogho q(ue) in an(a)çi
che uole buttar in t(er)ra lo compagno cu(n) tutto lo
cauallo. Questa e lizera chosa da cognossere
che quando lo scolaro butta lo brazo p(er) sop(ra) lo collo
del cauallo p(er) piglar la brena, de subito ello
gli de buttar el brazo lo zugador al collo dello
scolaro, e p(er) forza ello conue(n) lassar. Segondo
uedeti qui depento si debia fare.

Questo sie un zogo di tore la brena d(e) lo cauallo
de mane del compagno p(er) modo che uedeti q(u)i depento.
Lo scolaro quando ello se scontra cu(n) uno altro da ca-
uallo, ello gli caualca dela p(ar)te dritta, e buttagli
lo suo brazo dritto p(er) sop(ra) lo collo dello cauallo, e pi-
gla la sua brena ap(re)sso la sua man sinestra, cu(n)
la sua mane riuersa. E t(r)a la brena dela testa
del cauallo. E questo zogo e piu siguro armado
che disarmado.

Nui sono tre compagni che uoleno alcider questo magistro. Lo primo lo uole ferir sotto man che porta sua lanza a meza lanza. L'altro porta sua lanza restada a tutta lanza. Lo terzo lo uole alanzare cu sua lanza. Se de patto che nessuno no debia fare piu d'un colpo p homo. Anchora debano fare a uno a uno.

Tegna a uno a uno chi uol uenire, che p nessuno di qui no me son p partire. Anche in dente di cenghiaro son presto p aspettare. Quando la lanza contra me uignira posada o uero de mane zitada, subito io schiuo la strada zoe che io arresto lo pe dritto fora de strada e cu lo stancho passo ala trauersa rebattendo la lanza che me uene p ferire. Di che d'mille una no poria fallire. Questo ch'io fazo coi la ghiauarina, cu bastone e cu spada lo faria. Ella deffesa ch'io fazo contra le lanze, contra spada e contra bastone, quello faria li me zoghi che sono dredo.

Questo sie zogho del magistro che denanzi che aspetta cu la ghiauarina quegli da cauallo i dete di cenghiaro in passar fora de strada e rebatter che lo sta ello mira in questo zogho. Sper che ello sia messo io lo fazo in suo logo, che ai tagho e punta lo posso ferire in la testa. Tanto porto la mia ghiauarina ben presta.

Anchora e questo zogho del dicto magistro che denanzi in posta de dente de cenghiaro, il suo scambio io fazo questo chello lo po fare. Quando la lanza e rebattuda, io uolto mia lanza, e si lo fiero cu lo pedale, che questo ferro si e temprado e di tutto azale.

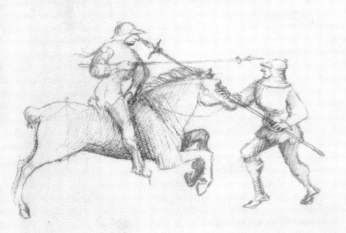

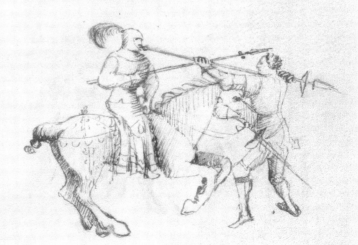

Questo magro a ligada una forte corda
ala stella del suo cauallo zoe uno cauo / l'altro
cauo sta ligado allo pe de la sua lanza. primo
lo uol ferire, e poy la lanza chossi ligada della pre
stancha dello so nimicho sopra la spalla l'aude
buttare, p posserlo to 30 del cauallo strassinare.

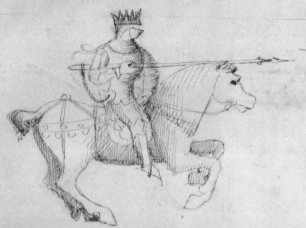 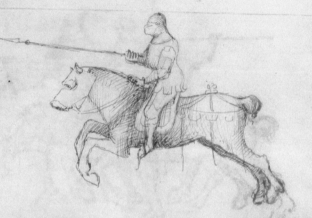

Questo Ribaldo mi fuziua a una forteza.
tanto corsi cheio lo zunsi apresso la forteza a sem
pre coriando a tutta briena. E de ma spada lo feri
sotto la lasena / li che male si po lomo armare.
E p paura de soy amisi uoglio retornare.

Un finisse lo libro che a tutto lo scolaro fiore
che 30 chello sa in questarte, qui la posto / zoe in
tutto la armizare, in questo libro e lo fiore fior di
Bataglia p nome ello e chiamato. Quello perchi
ello e tutto sempstia apresтato che d'Nobilita e tutu
no se troua Lo parechio, Fior furlan a uoy si reco
manda pouero uechio.

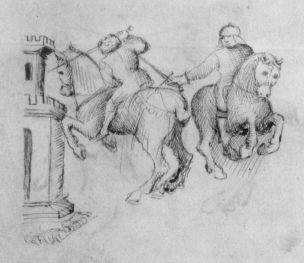

Il Fior di Battaglia

The manuscript of *Il Fior di Battaglia* is in the Getty Museum, Los Angeles, Ms Ludwig XV 13.

It is dated to about 1410, and was written by Fiore dei Liberi.

We have made one change to the current binding. It is obvious from the content that folio 38 should be bound between folia 14 and 15, so we have placed it there, but retained the folio numbers for the convenience of modern scholars, accustomed to the current page order as bound.

We have produced this facsimile from scans in the public domain, which you can find online at wiktenauer. com. It is as close to the size of the original manuscript as possible with current print-on-demand technology. Our intention in publishing it is to produce an affordable reproduction that duplicates as closely as possible the experience of handling and owning the original, but at a reasonable price. This is why there is no commentary, introduction, or anything else, just this note in the back.

For a full translation, see:
Leoni, Tom. 2012. *Fiore dei Liberi Fior di Battaglia, Second English Edition*

For a commentary on the system, see:
Charrette, Robert. 2011. *Fiore dei Liberi's Armizare, The Chivalric Martial Arts System of Il Fior di Battaglia*

For a training guide to practising the system, see:
Windsor, Guy. 2012. *Mastering the Art of Arms, volume 1: The Medieval Dagger.*
Windsor, Guy. 2014. *Mastering the Art of Arms, volume 2: The Medieval Longsword.*
Windsor, Guy. 2016. *Mastering the Art of Arms, volume 3: Advanced Longsword: Form and Function.*

ISBN 978-952-7157-11-4

Published by Spada Press. www.spada.press

CPSIA information can be obtained at www.ICGtesting.com
Printed in the USA
BVIW12n2204080217
475663BV00003B/2